文霽畫集

現代荷花專輯

靜農題

藝術家

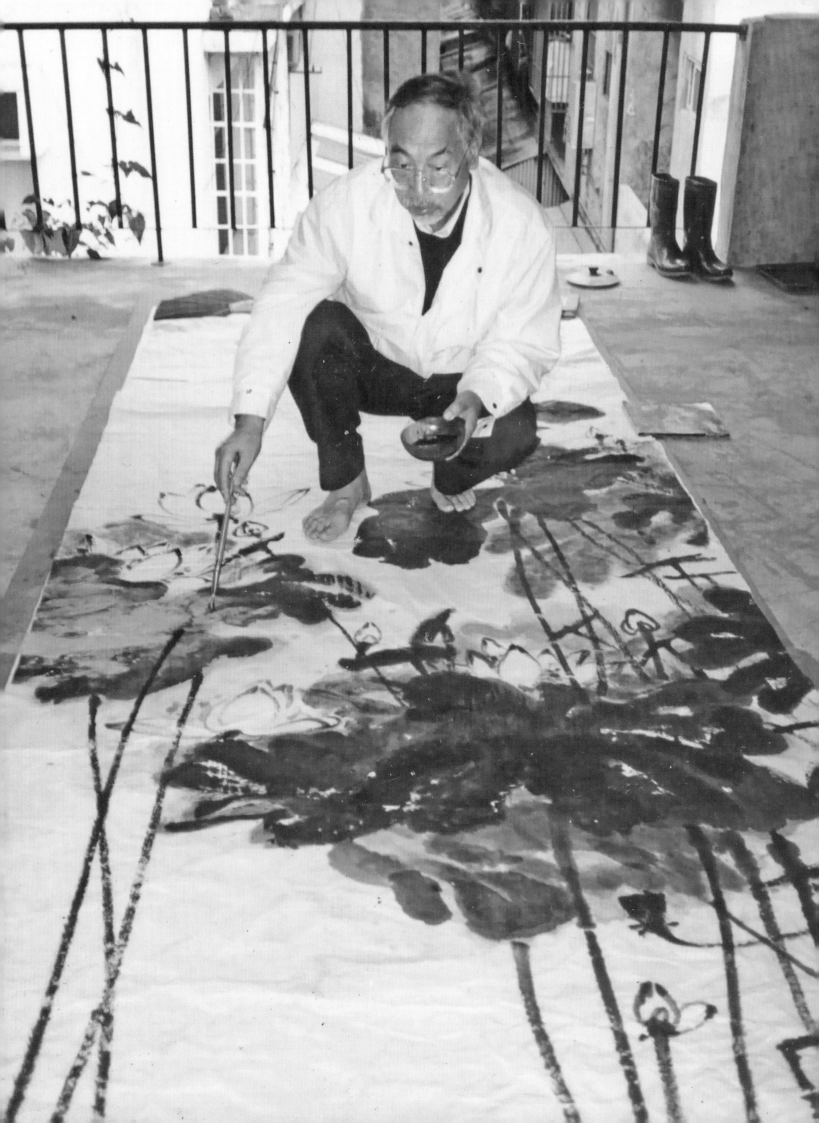

文霽的繪畫風格

何政廣

　　一直以水彩畫追求自我藝術境界的文霽，自從走入「水墨」的創作之後，步步向前邁進，有了很大的斬獲。他的水墨畫，是將人與自然作一融合，就如八大山人將山、石人混合變成另一幻想境界一般。文霽的水墨畫，雖然是以山水為骨幹，但在構成與思想上，他往往融合了西洋現代繪畫的觀念。例如他的〈魔鬼咽喉〉一作，在山水景物中，隱約地涵有人物造形，將現實與夢幻、人與自然揉而為一，頗富於超現實主義的氣氛。他的筆觸相當遒勁，粗獷而濃密的墨色在畫面上顯得很有份量，使他的繪畫耐人尋味。

　　文霽的水彩畫，以具有強烈的「空氣感」見稱。他的水墨畫，在空間的處理上，更有獨特的風格。除此之外，他對立體造型藝術，也有很大的興趣。他的人體雕塑，採取一種連續性的造型，並追求一種抽象性的內涵，表現出一種強烈向外伸展的力量。近年來，文霽投入彩墨荷花為主題的創作，他觀察荷花生態，荷花盛開時間短暫，從生長到凋謝不斷轉化，文霽以熟練的寫生手法發展到揮筆寫意的手法，運用彩筆畫出荷花活生生的形態與生命的變化，花兒行將凋謝時才顯現出其生命的光輝，感受著在地球上的短暫期間得以邂逅的這份喜悅。

　　文霽民國十三年生，河北人，先後在清水中學、臺中一中、東海大學、臺北市立第一女中任教。其作品多次在臺省美展、教員美展中獲獎。四十九年他在臺中舉行個人畫展。五十四年在臺北舉行第二次個展，其後多次舉行個人畫展。另外，他曾參加越南國際美展、義大利和平美展，以及歷屆的全國水彩畫展。五十五年他的作品參加義大利班諾迪爾米舉行的第一屆「藝術及文化奧林匹克大會」，贏得了水彩畫銅牌獎。五十八年獲得中國文藝協會第十屆西畫類文藝獎章。

　　繪畫創作是文霽一生的志業。從具象的階段邁入抽象的表現，他對藝術的熱誠與努力作畫的態度，相當難得而專注。文霽給人的印象，是誠懇坦率，有純潔高尚的人格與優良淳美的品德。他孜孜不倦地致力於繪畫創作，以融合中西繪畫的技巧與思想，而蛻變出一種新的繪畫。

光風霽月，萬荷重生！
試談文老師筆下的彩荷靈境

王艾葳

　　自古以來，畫荷者多有，能將荷花特質─「中通外直」「濯清漣而不妖」─畫得淋漓盡致者則罕見。文霽老師於當代，幾可謂無出其右！

　　初見文霽老師荷畫者，無不深受其吸引；清幽超俗的悠遠意境、翠綠嫣紅的浪漫色彩，討喜而教人驚歎！若以為容易致之，率爾親自嘗試，方知此中難處。有習畫多年者，不禁讚歎：「老師這一筆完成，我們就沒辦法！」老師的「骨法用筆」，以乾筆頓挫方式，勾勒出傲然挺立的荷莖，一氣呵成，看似輕鬆自如，實則蘊積書法的經年苦練與長期敏銳的觀察，外人何嘗體察覺知？！

　　少時略習書法，於練字中明瞭：意正則筆直！同理，心清則畫潔；畫潔源自心中清，所謂「誠於中，形於外」也。能把池中荷姿繪得如此一塵不染而出世高淨，勢必出自一種「無欲則剛」的率真胸懷；表裡如一而毫無世俗雜念，使觀者得窺畫家「心眼」中的世外桃源，為之嚮往而沈浸其中！

　　荷之特殊，在於生自污泥而不染，文霽老師之獨鍾於荷，也正因曾身處離亂世代，歷經戰火艱酷洗禮，其筆下的荷花，無論秋香濃碧抑或粉紫鵝黃，處處展露一股無以名狀的「風雨中的寧靜」，曠朗高遠，毫無一絲燥味，卻非鬆軟無骨。意境難以模仿，遑論複製，自具獨特性，卓然無可取代！

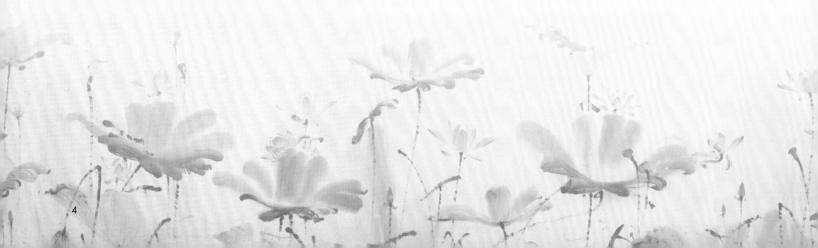

「我只是想表達一種安詳、寧靜，一種沒有矛盾、沒有衝突，卻帶有國畫的雅緻的作品。」多年前老師如此自況心境。無怪乎萬千荷態中，盡是平和清雅，靜物中帶穿透力道，動感裡飄空靈氣韻，佇立畫前，不免嗟歎再三：「何等賢儒，能成此畫？」

個性的溫淳敦樸，處世的謙遜淡泊，並不意味其畫之無奇；反之，尋覓蛛絲馬跡，必見雲淡風輕的傲骨高節，似不媚世俗、獨行己路，一派純淨，只顧專注愛荷的款款深情。三分之二個世紀，百分之百的心力，造就出一代畫壇將才，至今仍孜孜埋首創作，不求聞達於世，視富貴若浮雲。

文霽老師嘗自謂：「畫家至少須有兩種能力，一種是為觀眾製造快樂，另一種則是自己試探研究，……思想內涵的表現才是我一直努力追求的目標。」往內，他持續不斷探索；於外，他勤奮習練不輟。藝術是他天生我材的使命，繪畫是他漫漫生涯的中心。

猶記高中時代，文老師常率我們至戶外寫生，曾有兩次寫景畫我獲"A++"的成績，情不自禁飄飄然！後知同學也得過此評，虛榮的成就感頓時消減……。文霽老師的豪爽不吝給分，足見獎勵後進的用心。近年來，知我志不在習畫（本科為中文），老師以書法及創作勉之，並指點添購何許碑帖，念師因材施教，衷心感佩，受用無窮！如今文霽老師年屆高齡，公認已達天人合一畫境，他毫不以為意，仍悠悠度日、有教無類、禮待後生，從未以大師自居！

忝為碌碌弟子，所言或以為過譽，前輩王祿松卅餘年前嘗云：「中國現代藝壇，應該以有文霽這樣的畫家而驕傲。他誕生於母親的大地、苦難的泥土，為災劫、窮困所追逼而呈現出生命的強韌與悲壯。讓我們為他祝福，是他，數十年來，日以繼夜地將自己的心血遍灑畫紙，要使大地芬芳…，完成一個光華恆久的典型。」文霽老師風範學養雍容謙厚，此言確實當之而無愧！九十餘載生涯，以近宗教家精神，無怨無悔地獨行不止，在迢迢孤軍行旅中，閃爍着「今之古人」的光芒！

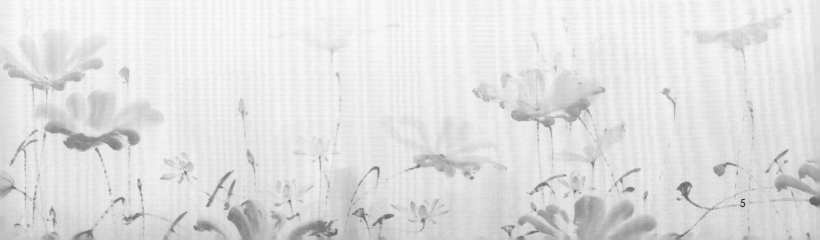

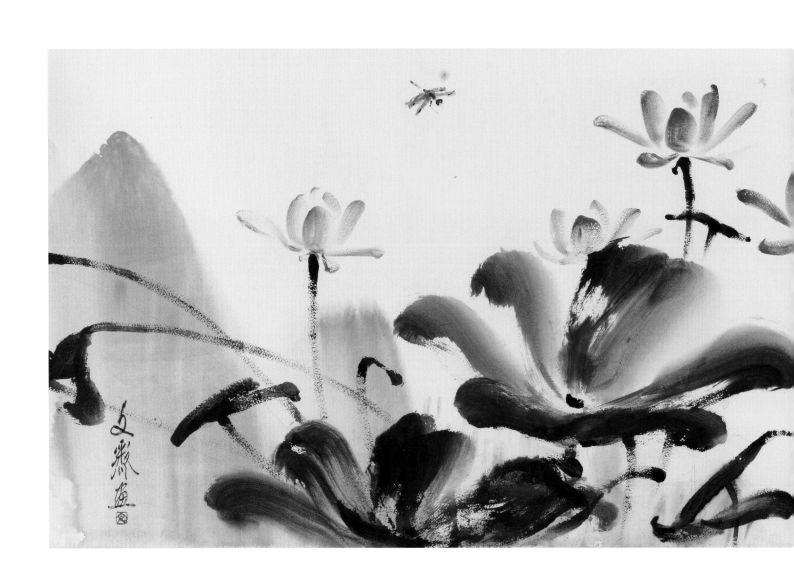

荷氣呈祥　2019　水彩、壓克力　57×180cm

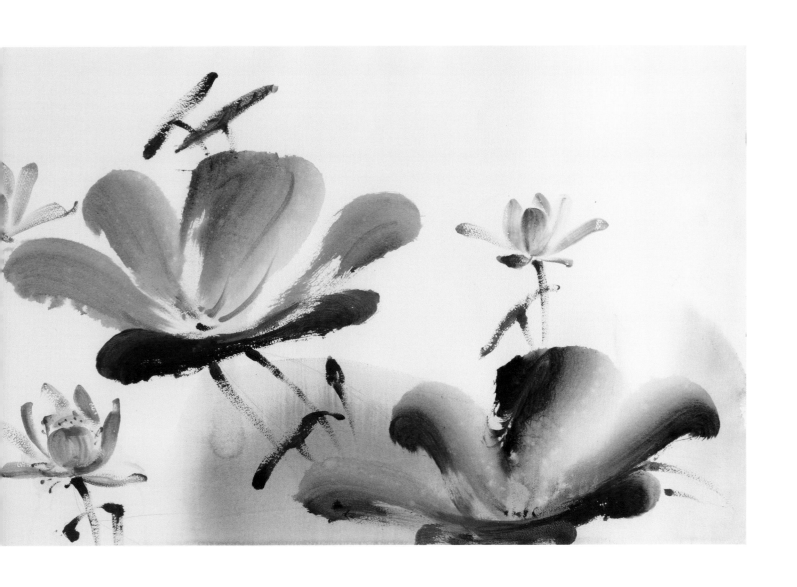

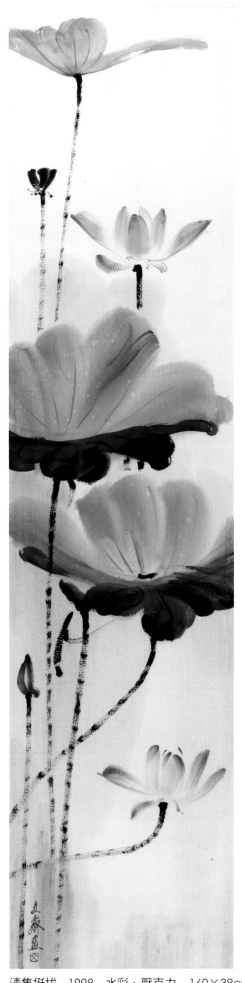

清雋挺拔　1998　水彩、壓克力　160×38cm

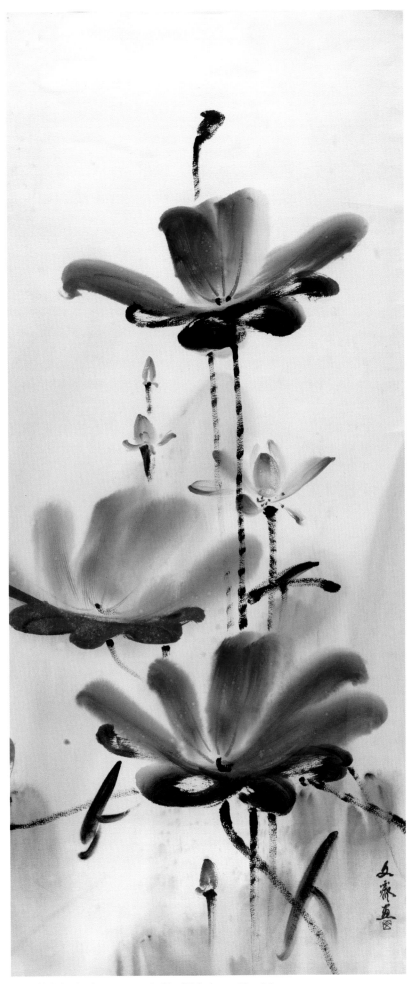

接天荷葉無窮碧　1999　水彩、壓克力　150×85cm

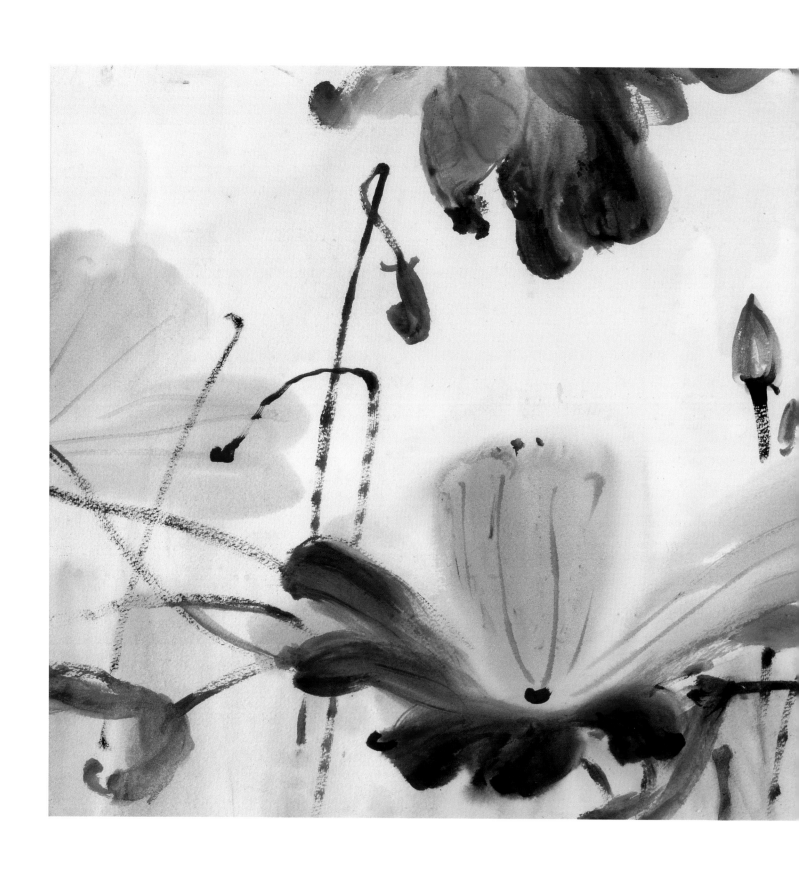

含情欲語　1994　水彩、壓克力　58×123cm

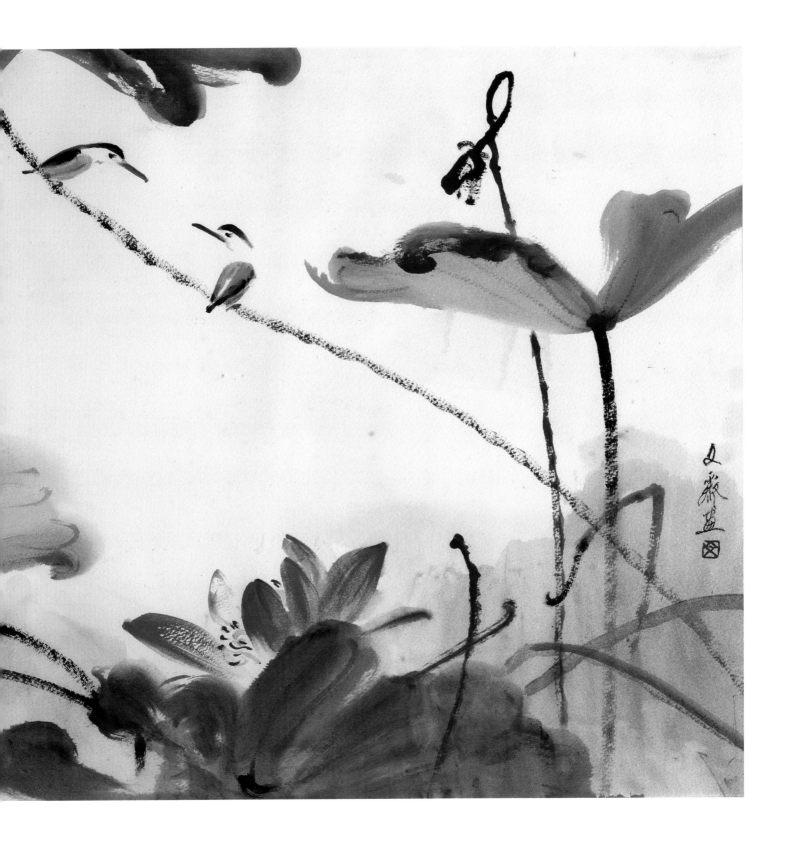

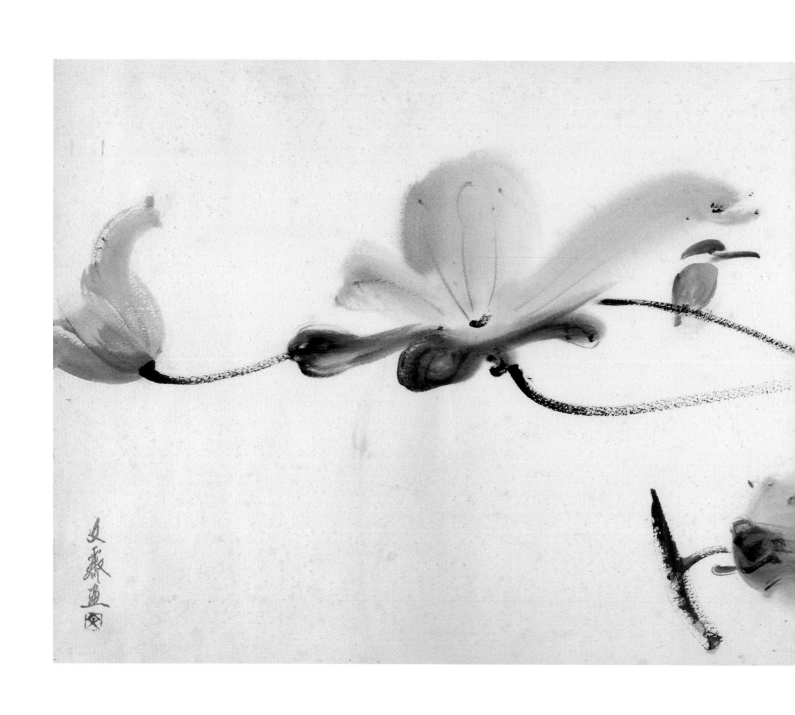

秋色　1994　水彩、壓克力　46×120cm

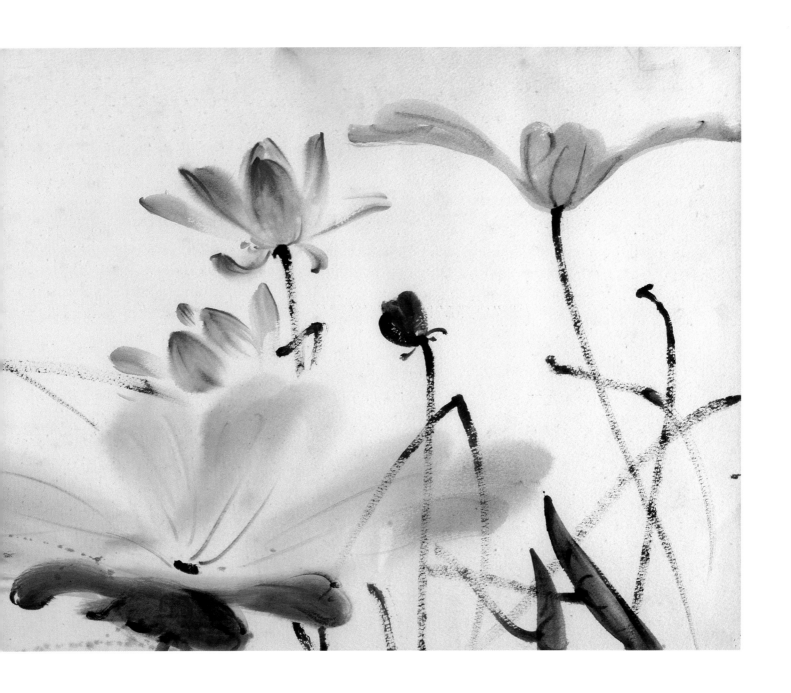

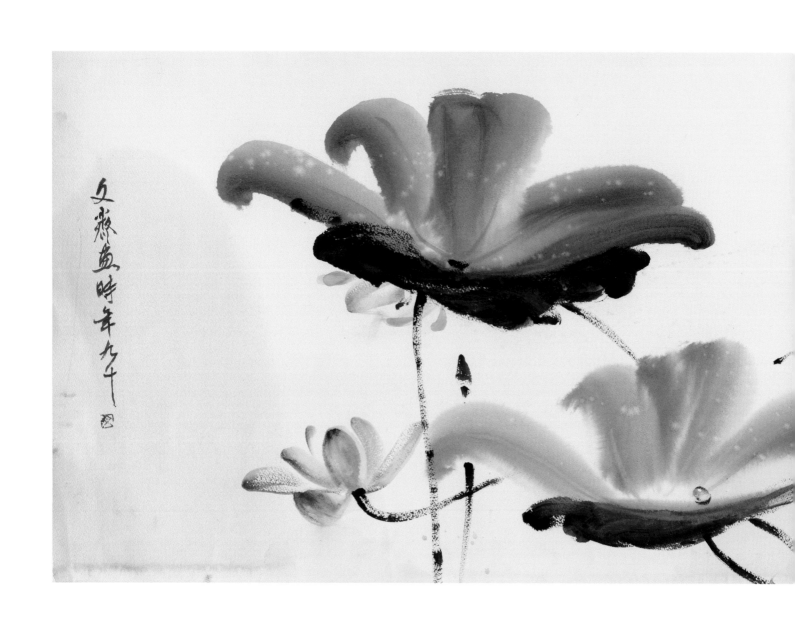

凌波仙子　2014　水彩、壓克力　57×167cm

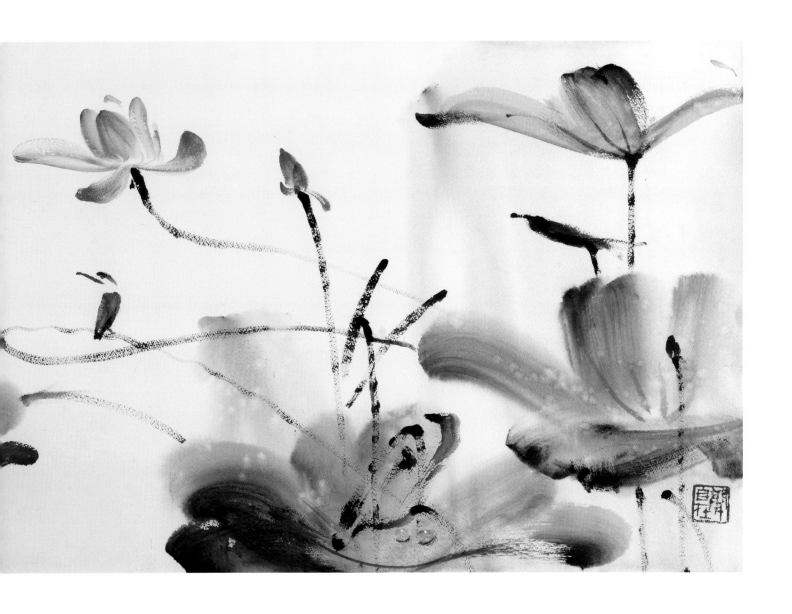

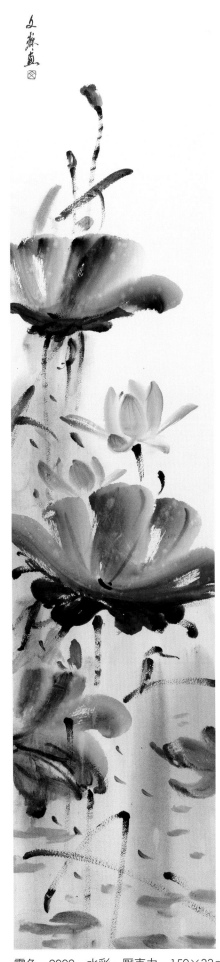

靈色　2009　水彩、壓克力　150×33cm

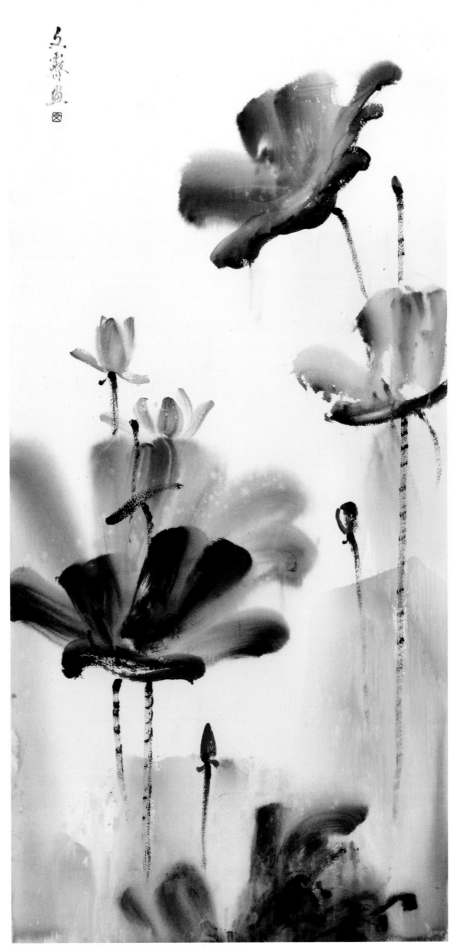

秋風起兮　2019　水彩、壓克力　140×66cm

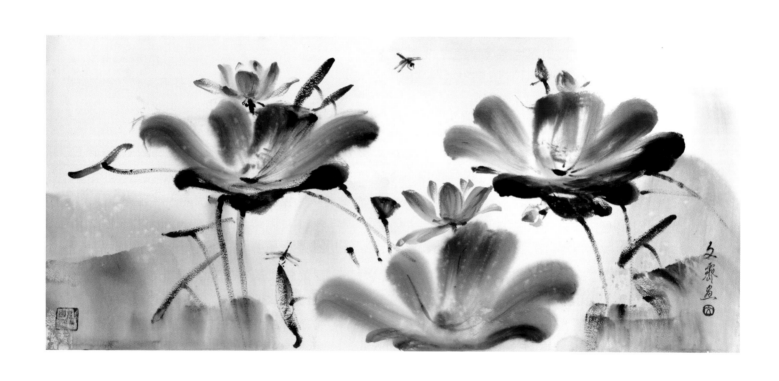

盛夏　2014　水彩、壓克力　57×128cm

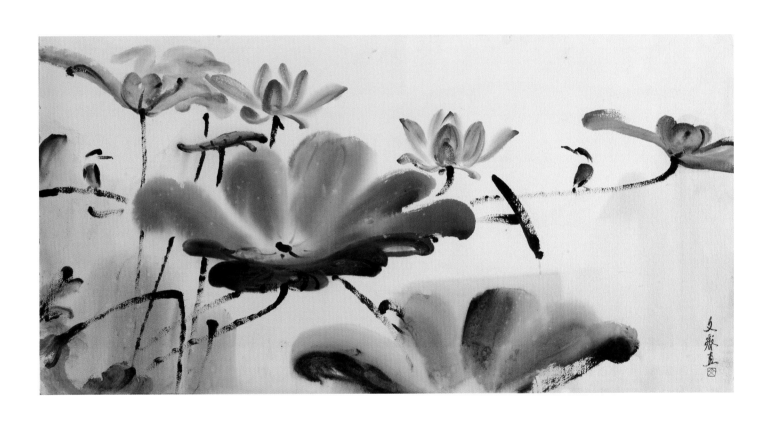

双嬌　2004　水彩、壓克力　58×114cm

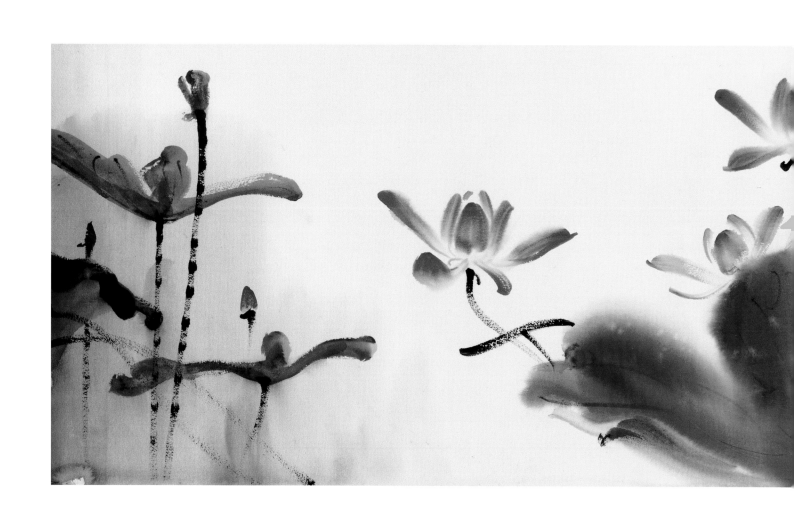

一塵不染　1999　水彩、壓克力　49×174cm

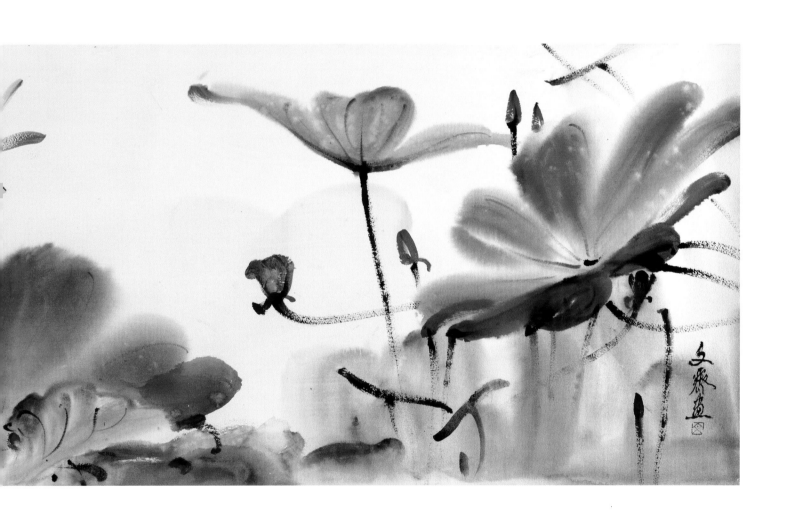

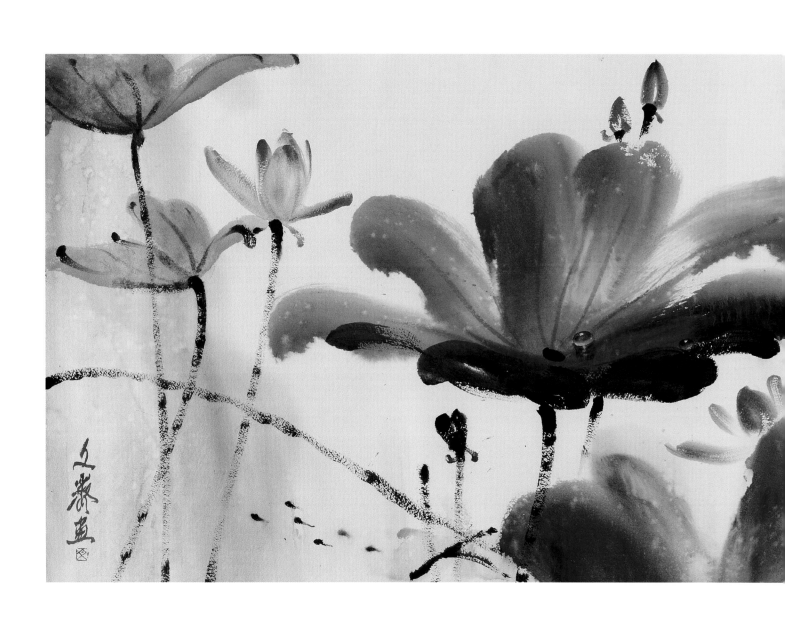

雨後芙蕖更清新　2013　水彩、壓克力　62×180cm

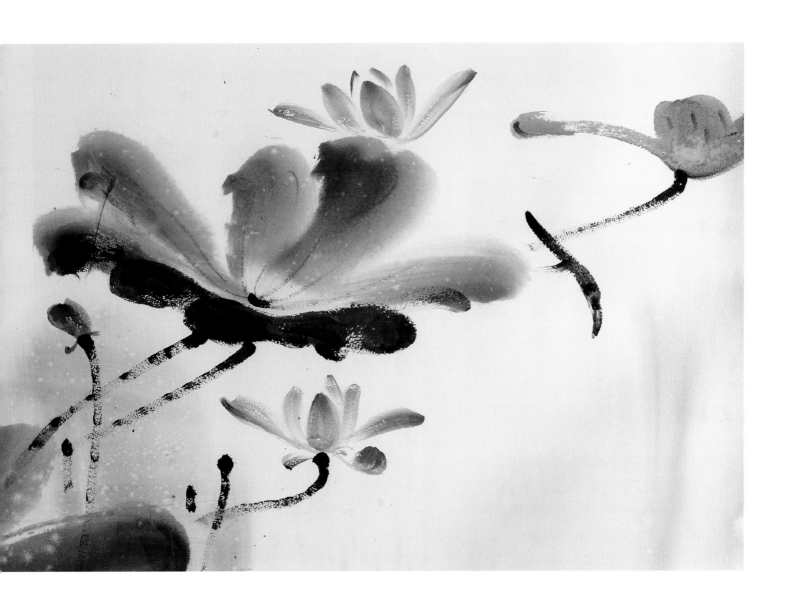

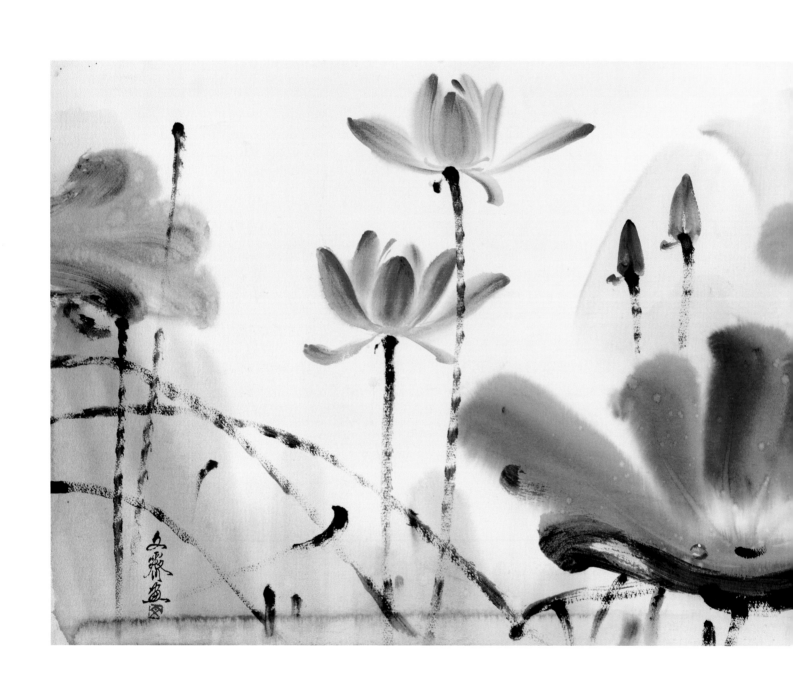

游魚點點　2009　水彩、壓克力　57×153cm

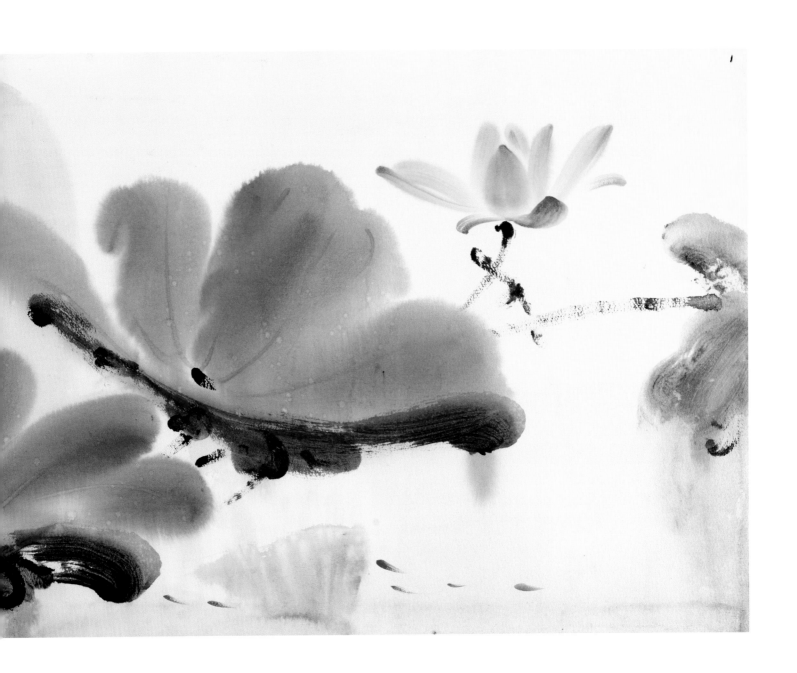

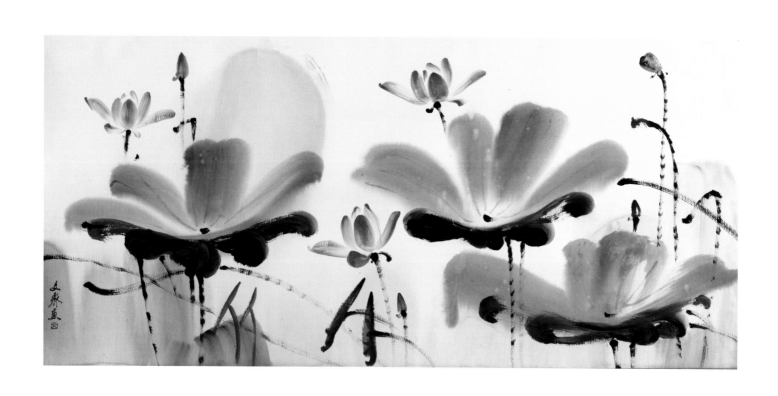

微風飄香　2011　水彩、壓克力　73×152cm

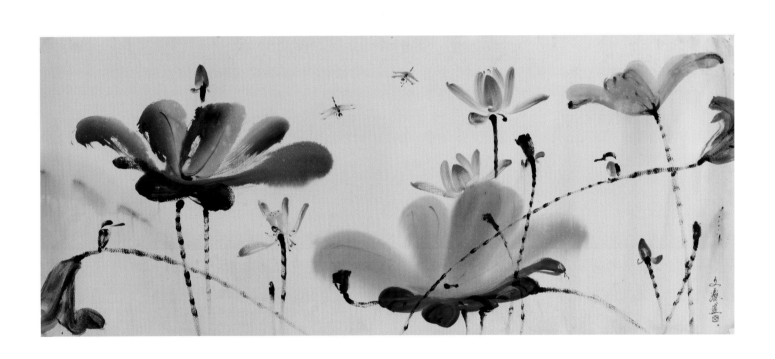

成双成對　2012　水彩、壓克力　65×153cm

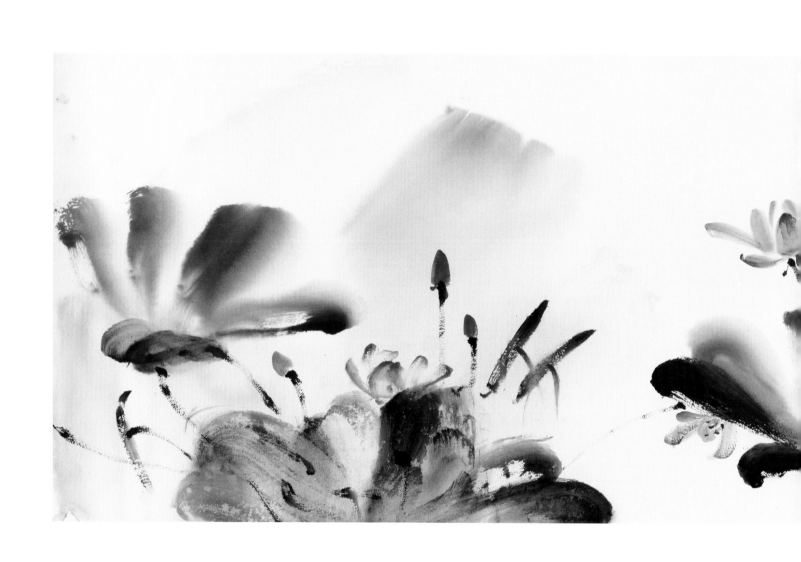

偶然得之　2018　水彩、壓克力　57×190cm

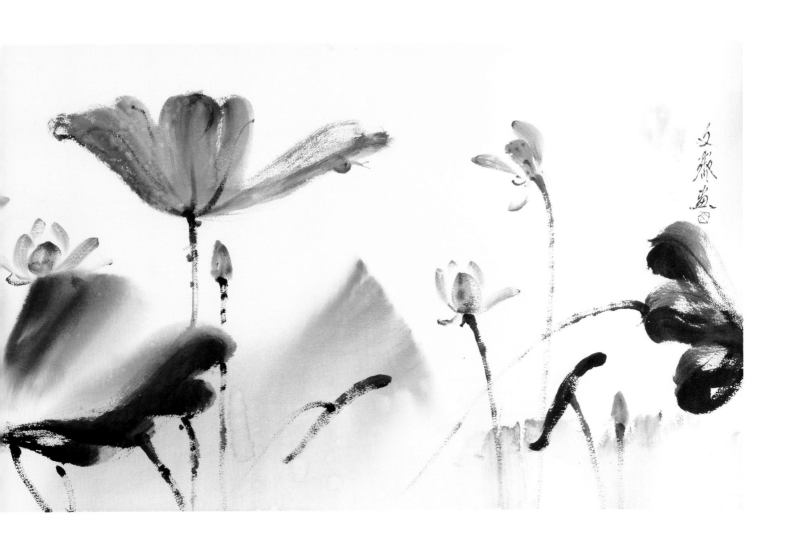

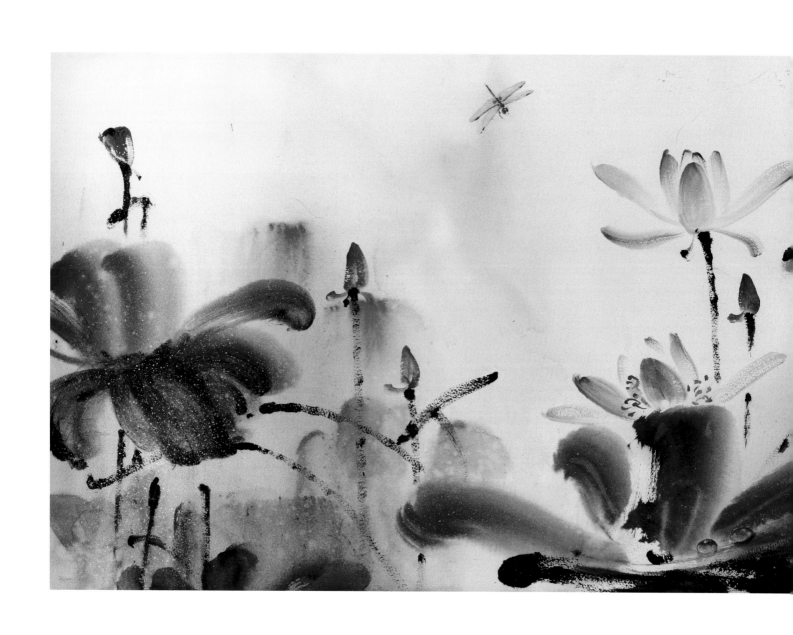

今日花開又一年　2004　水彩、壓克力　58×164cm

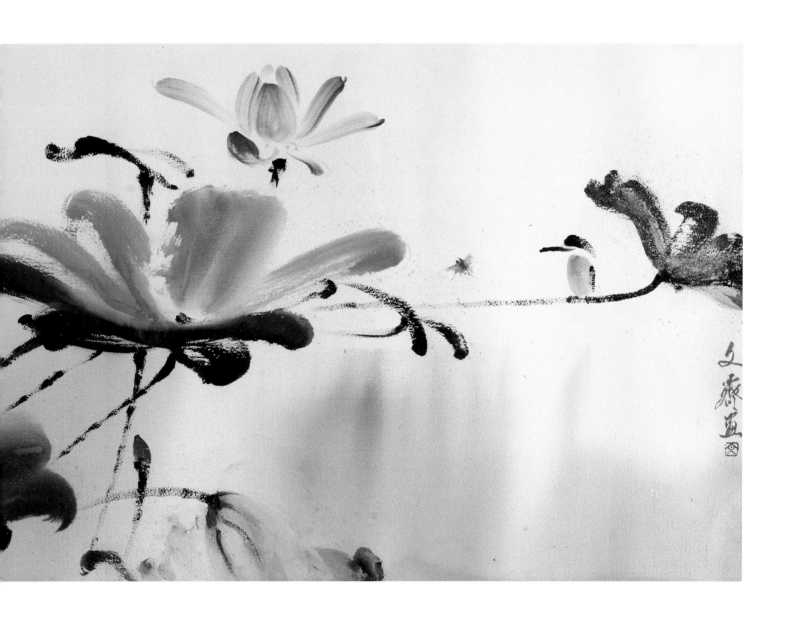

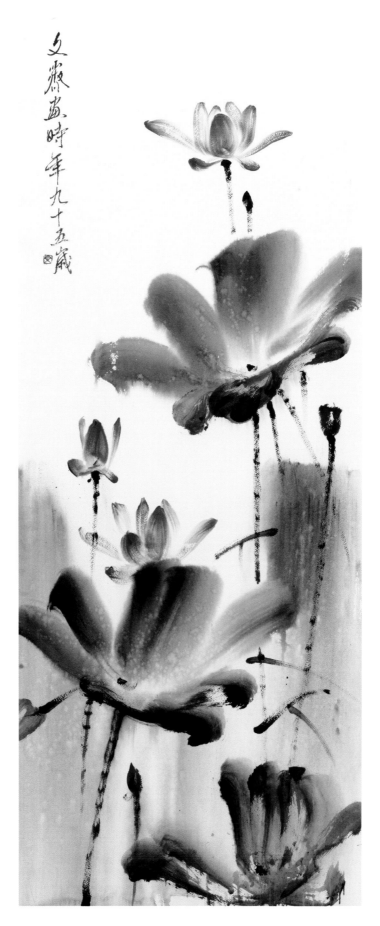

逸俗　2019　水彩、壓克力　147×56cm

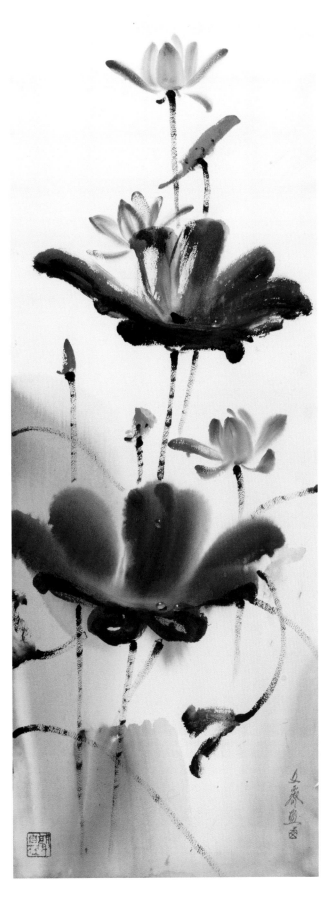

風來妙生姿　2018　水彩、壓克力　154×52cm

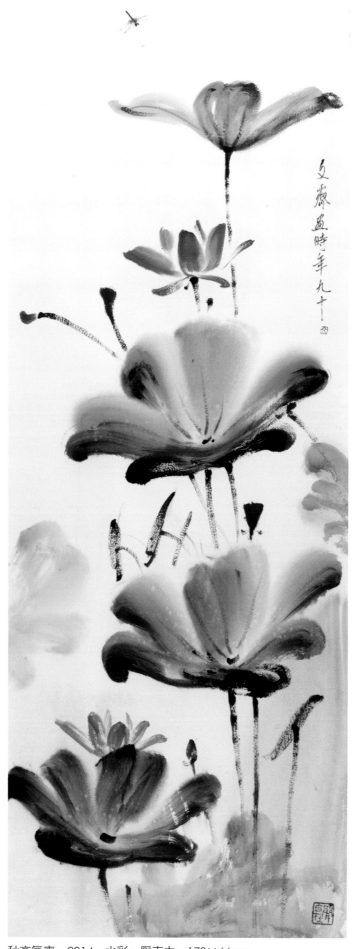

秋高氣爽　2014　水彩、壓克力　179×66cm

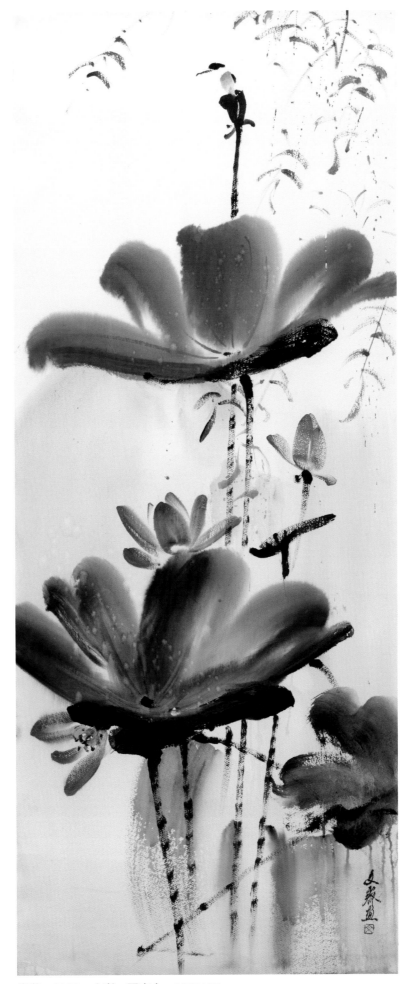

賞荷　2008　水彩、壓克力　139×57cm

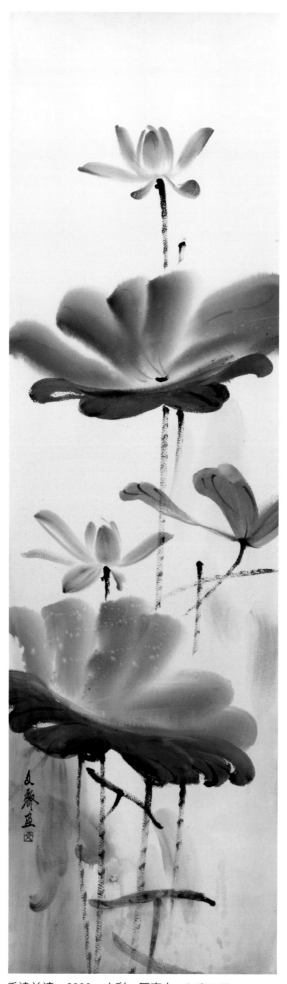

香遠益清　2000　水彩、壓克力　140×41cm

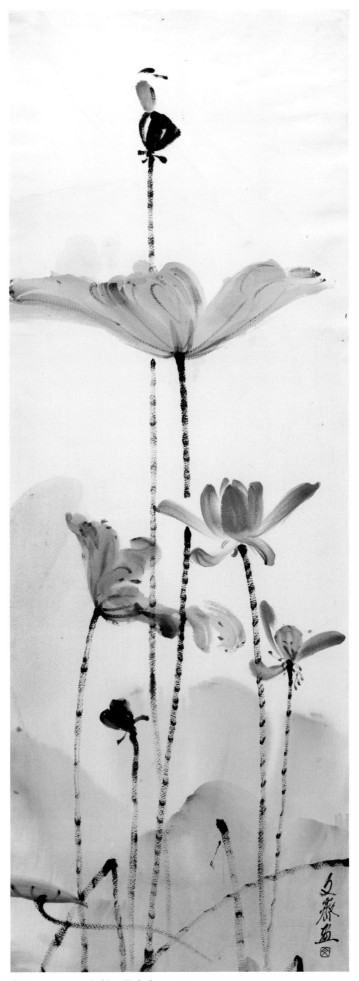

秋高　2007　水彩、壓克力　134×50cm

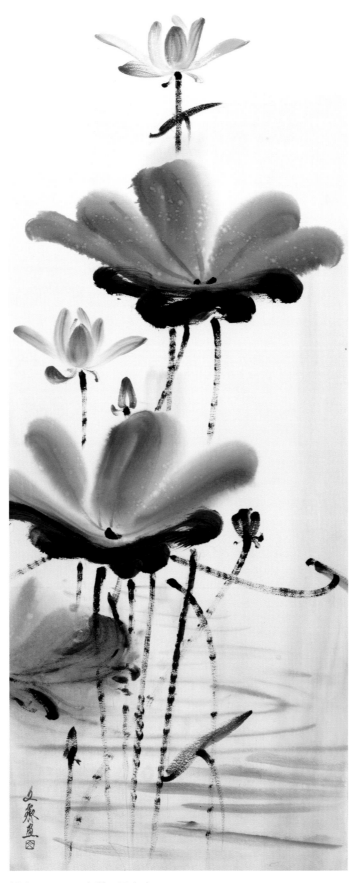

活水　2002　水彩、壓克力　153×57cm

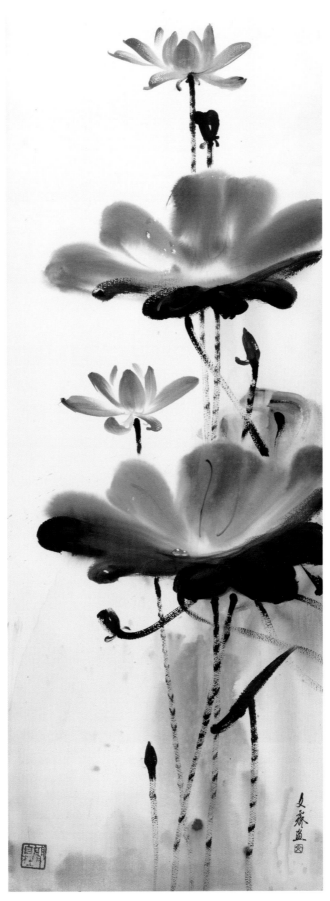

夏姿　1998　水彩、壓克力　153×53cm

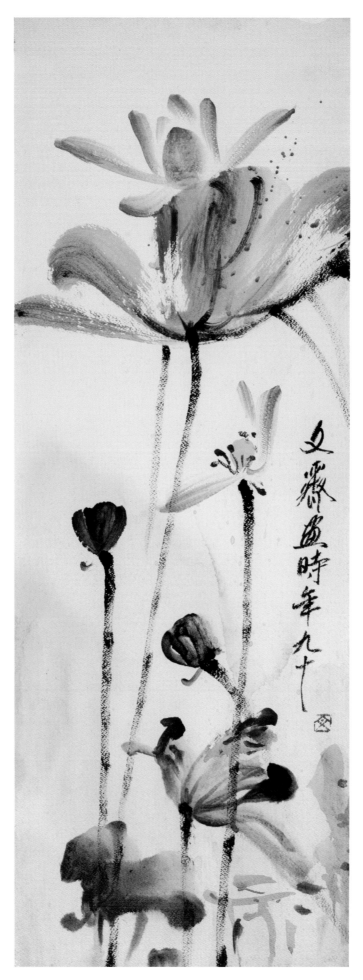

秋風　2014　水彩、壓克力　75×28cm

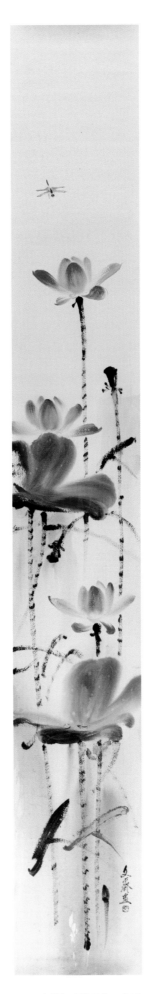

清高　2018　水彩、壓克力　213×31cm

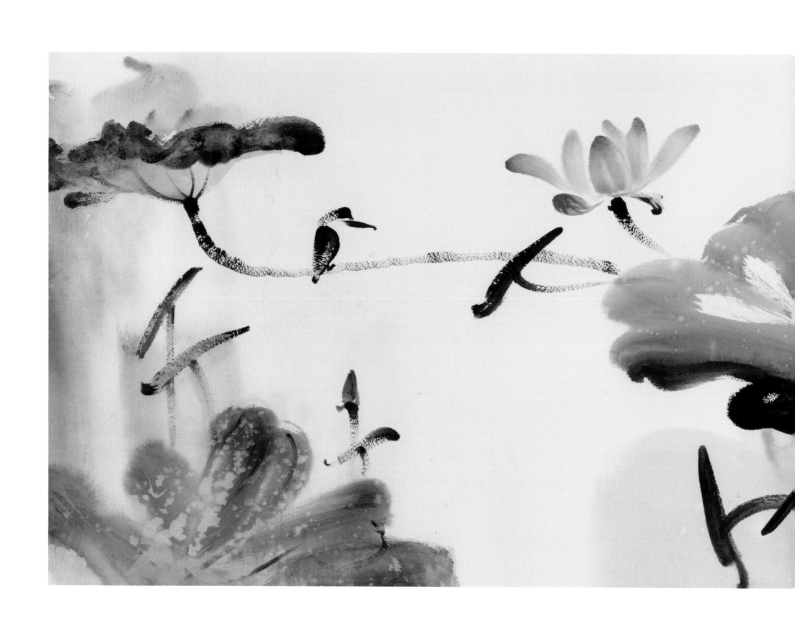

大賀蓮　2010　水彩、壓克力　63×181cm

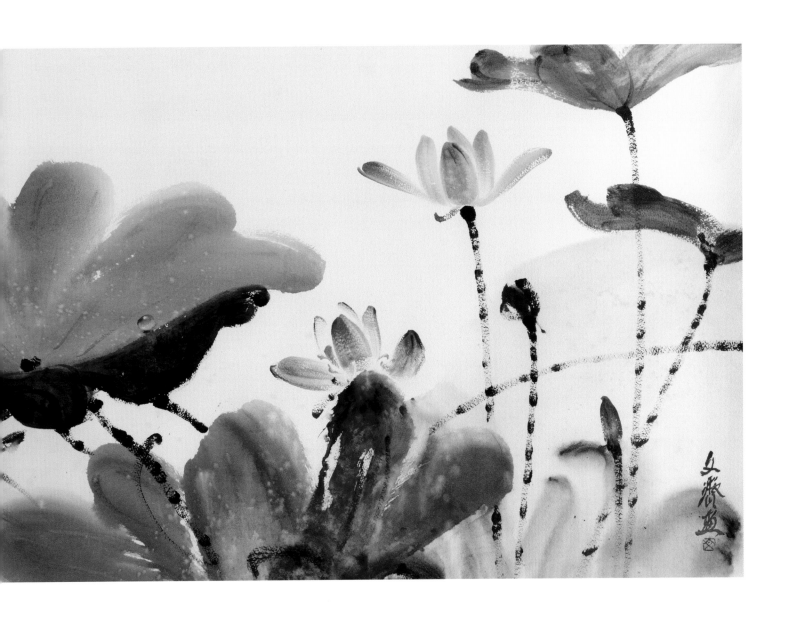

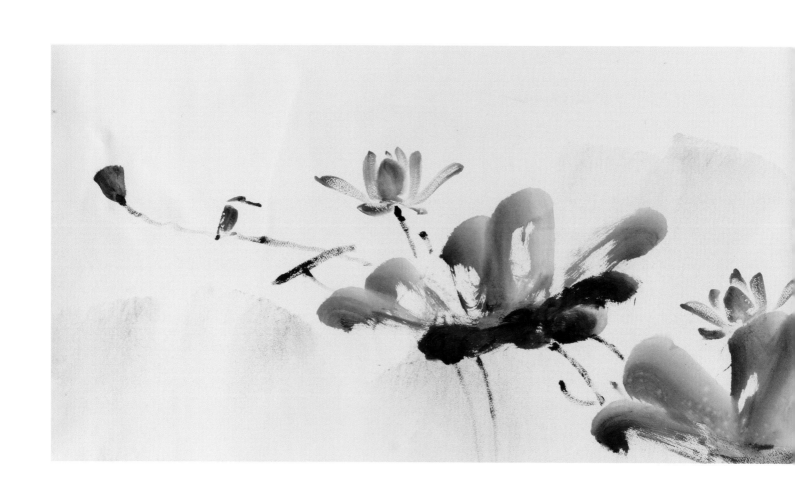

清幽　2017　水彩、壓克力　56×208cm

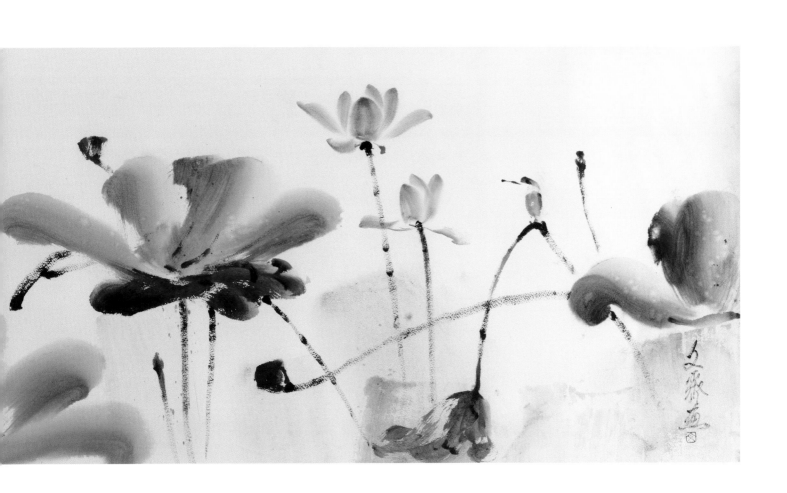

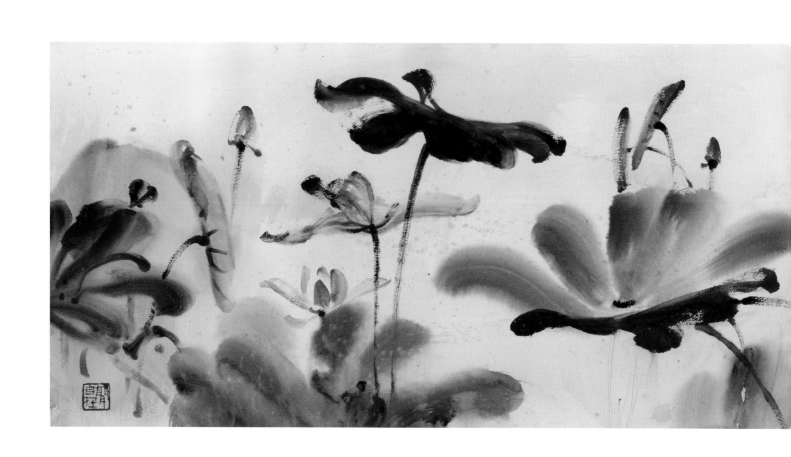

金玉滿堂　2016　水彩、壓克力　57×232cm

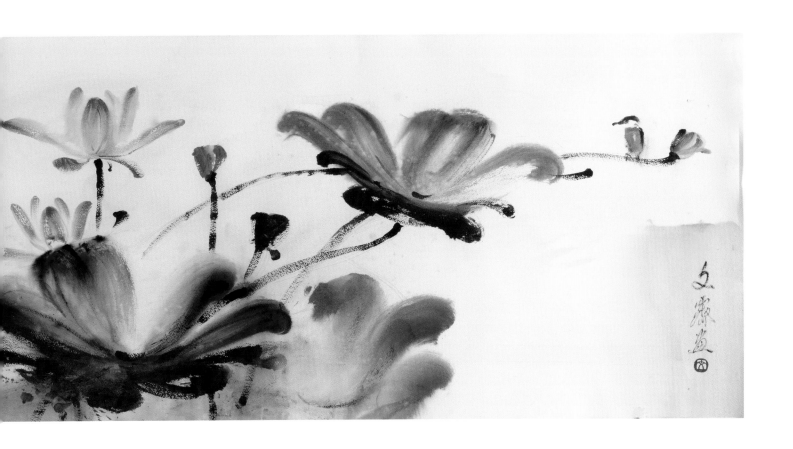

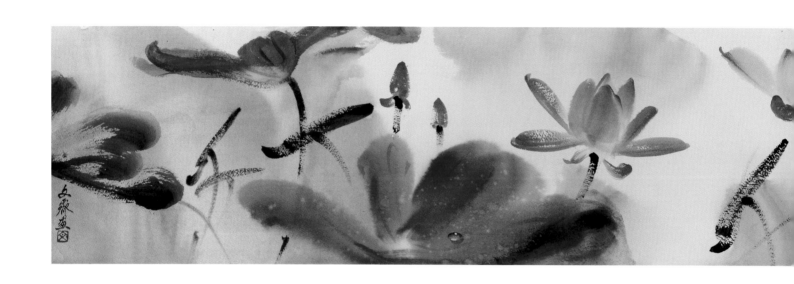

天趣　2017　水彩、壓克力　31×203cm

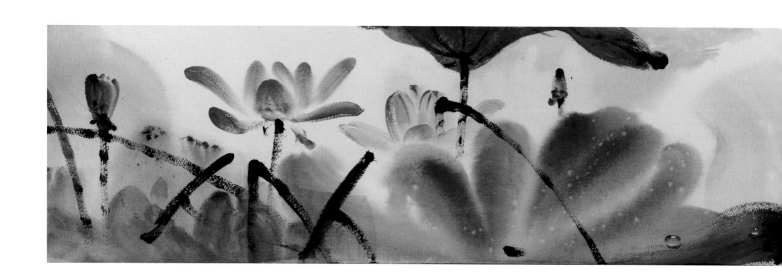

蓮香　2016　水彩、壓克力　177×28cm

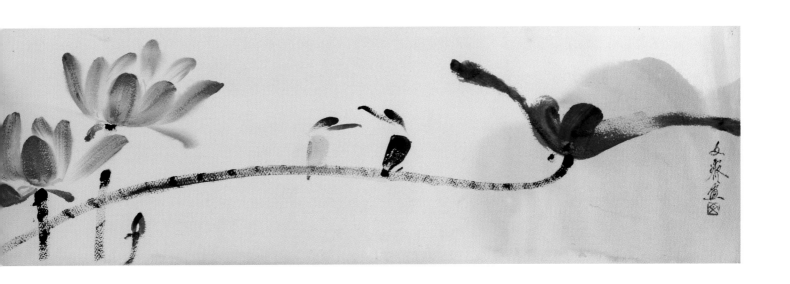

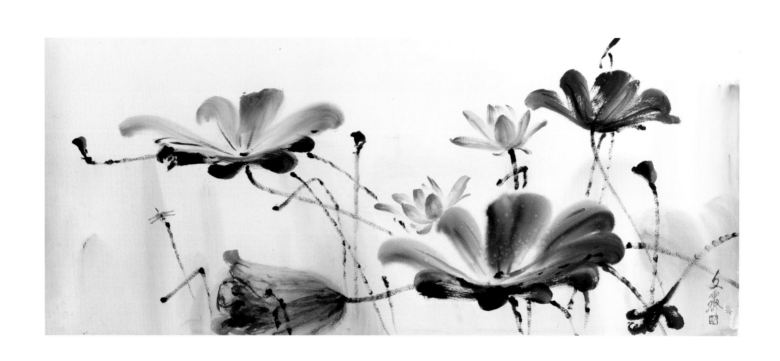

秋荷生輝　2010　水彩、壓克力　64×152cm

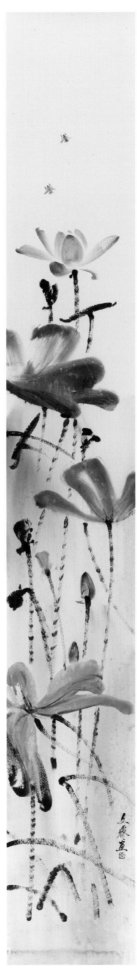

妙香 2019 水彩、壓克力 213×31cm

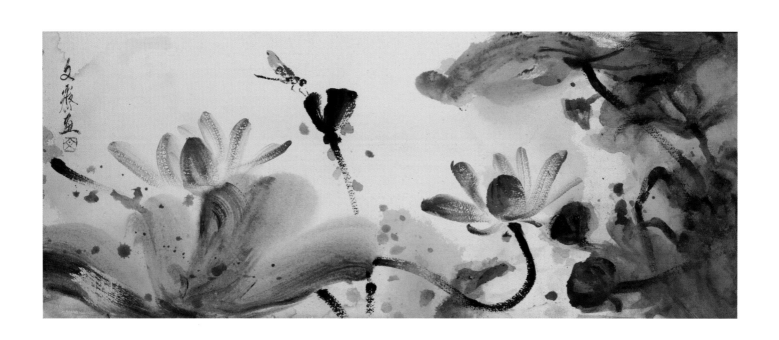

秋趣　2014　水彩、壓克力　28×70cm

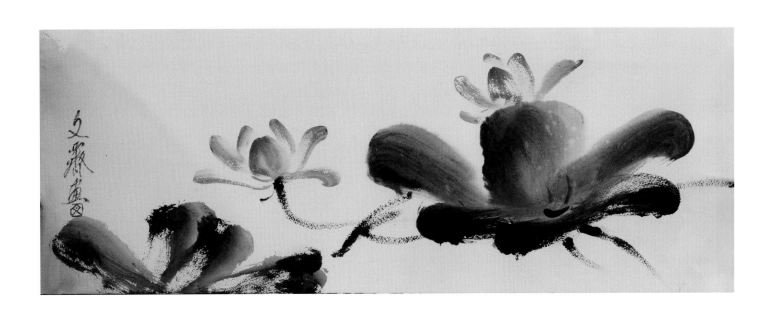

青蓮　2007　水彩、壓克力　28×77cm

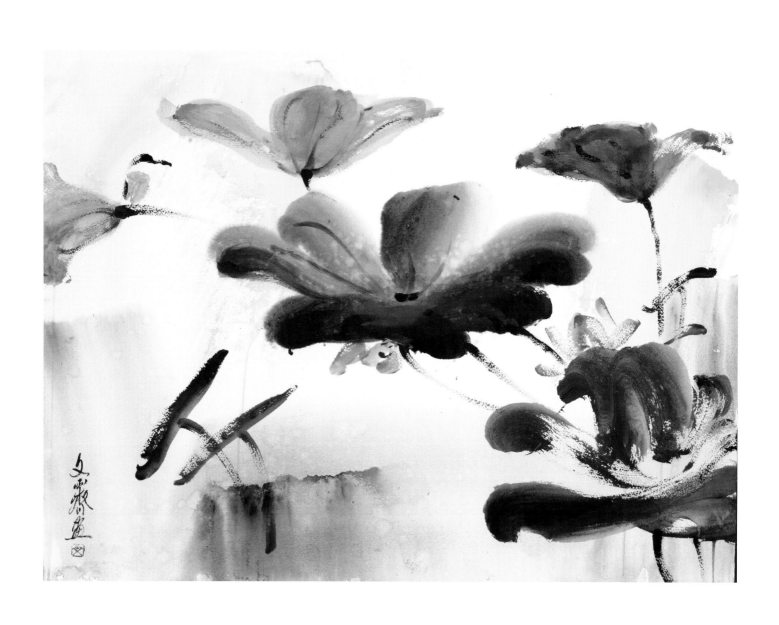

清意　2013　水彩、壓克力　76×57cm

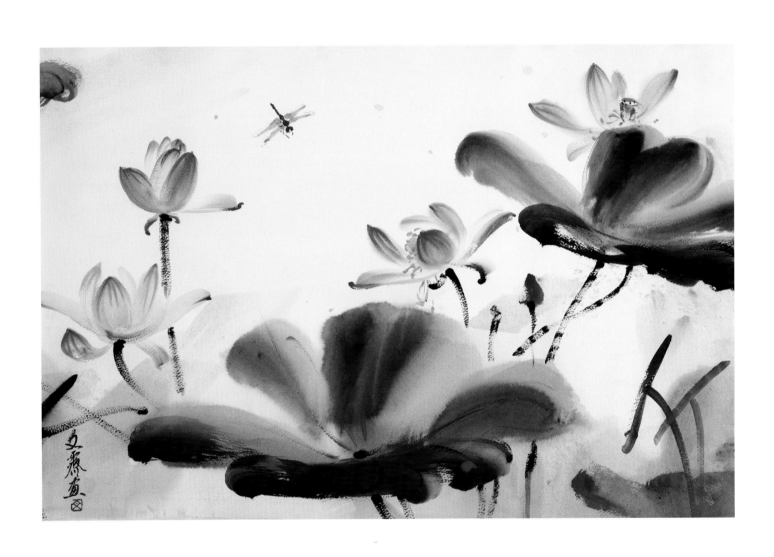

秋香　2008　水彩、壓克力　57×86cm

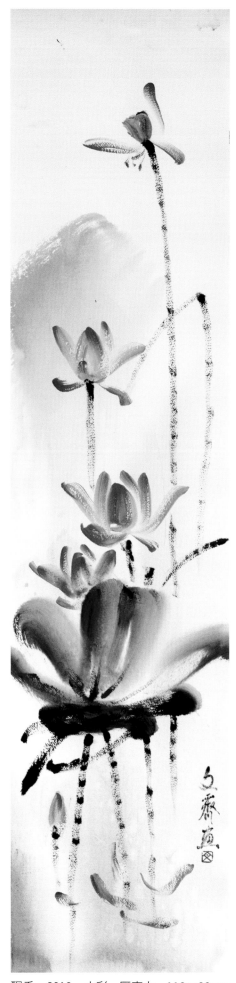

飄香　2013　水彩、壓克力　118×28cm

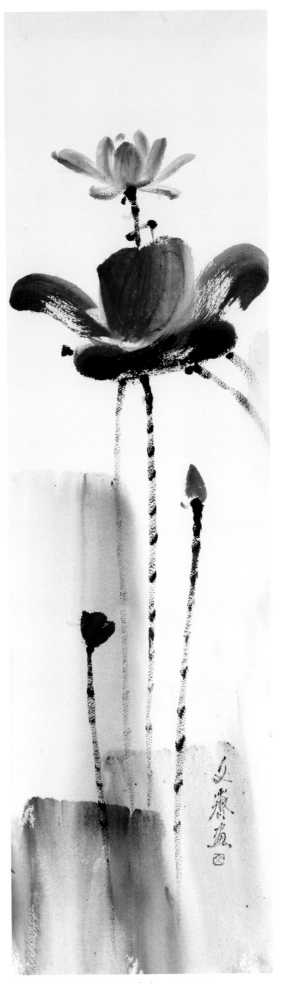

搖翠　2014　水彩、壓克力　117×33cm

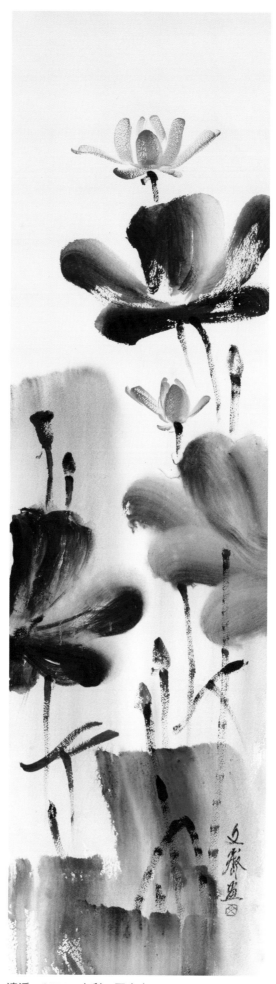

清淨　2014　水彩、壓克力　117×33cm

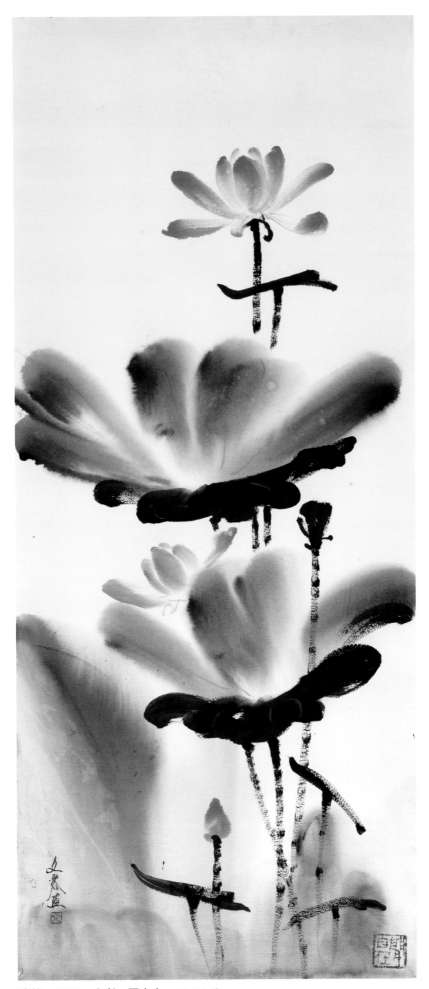

清蓮 2009 水彩、壓克力 114×49cm

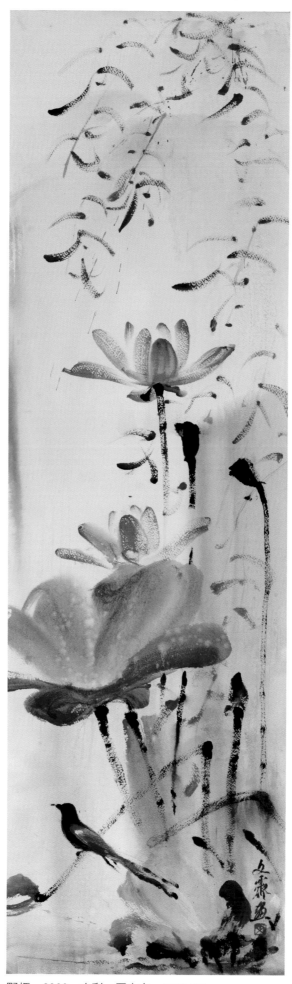

野趣　2009　水彩、壓克力　113×35cm

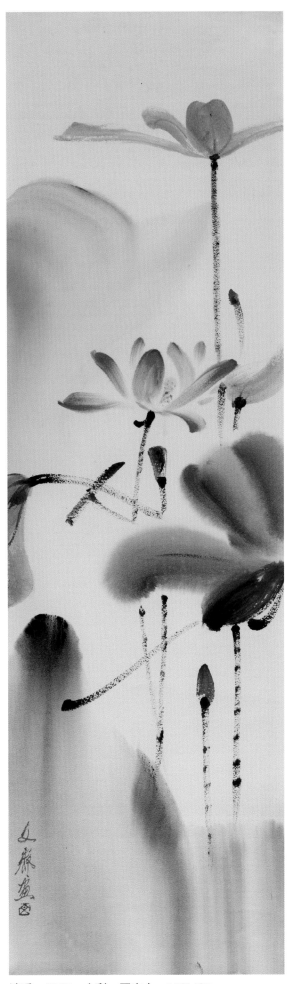

清秀　2008　水彩、壓克力　113×35cm

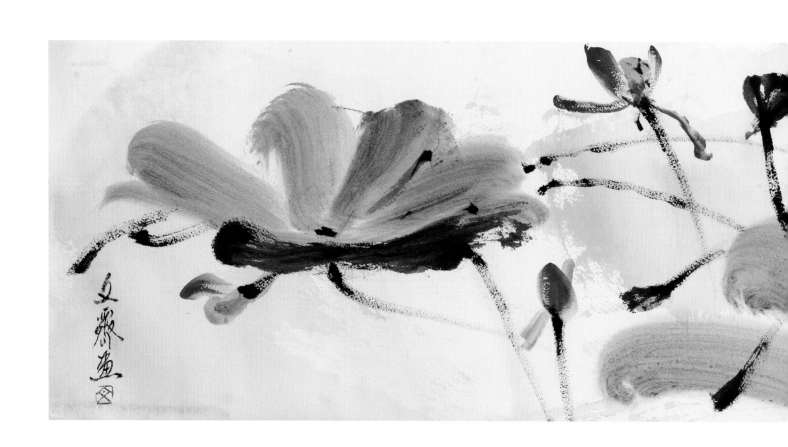

花枝招展　2011　水彩、壓克力　28×117cm

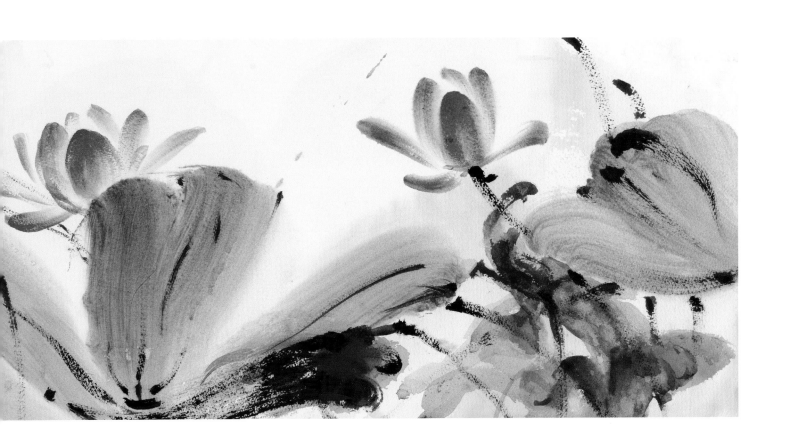

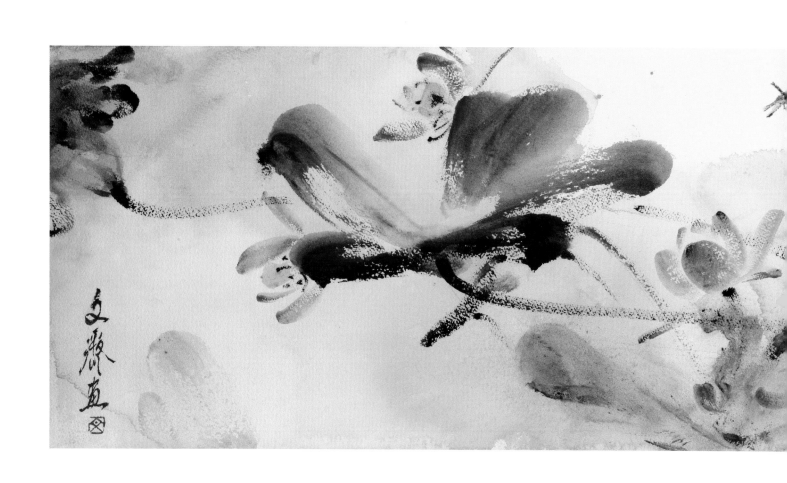

艷秋　2016　水彩、壓克力　33×127cm

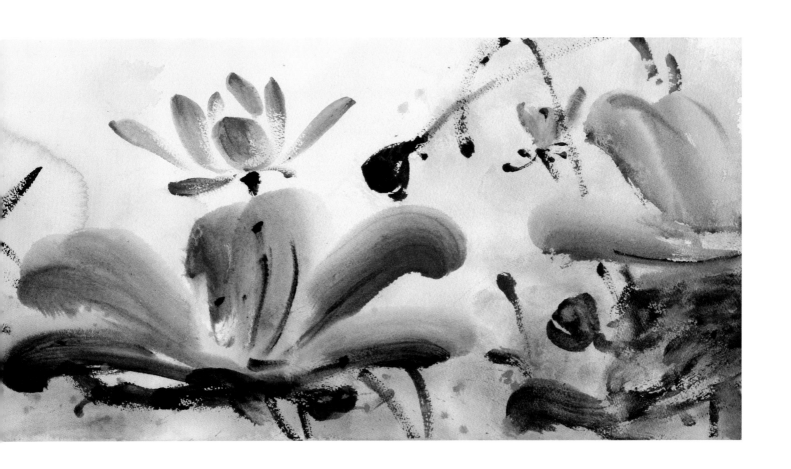

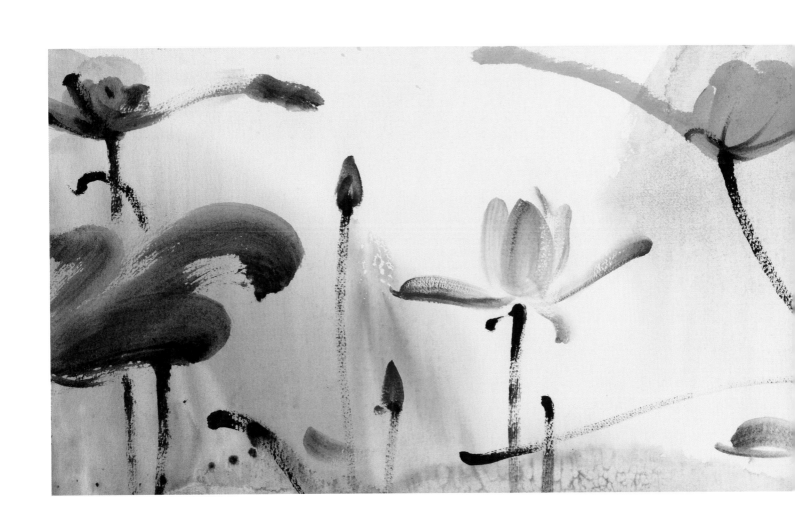

大千世界　2013　水彩、壓克力　32×44cm

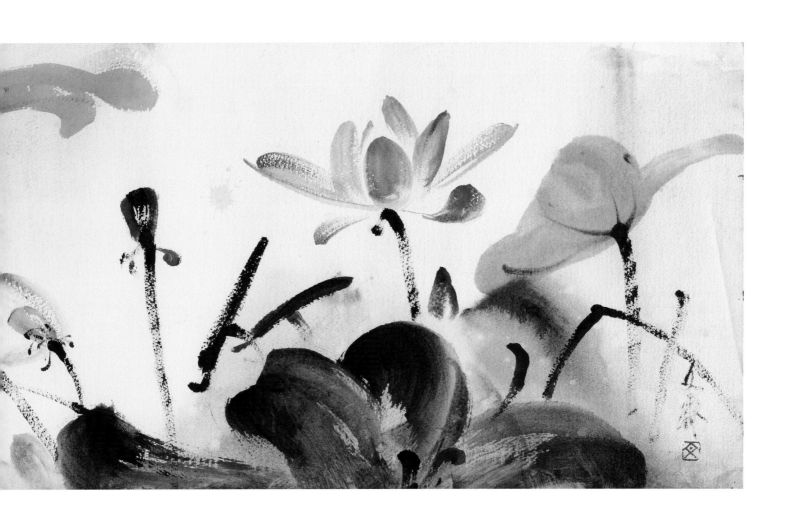

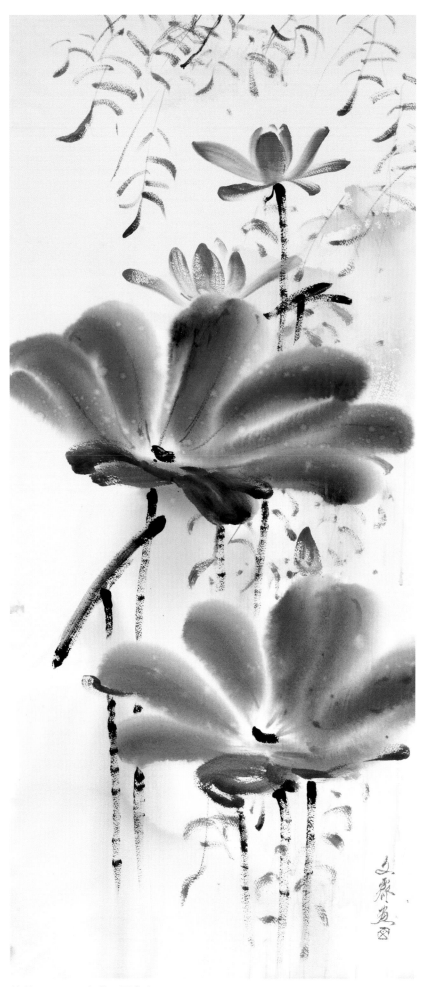

綠荷　2016　水彩、壓克力　113×50cm

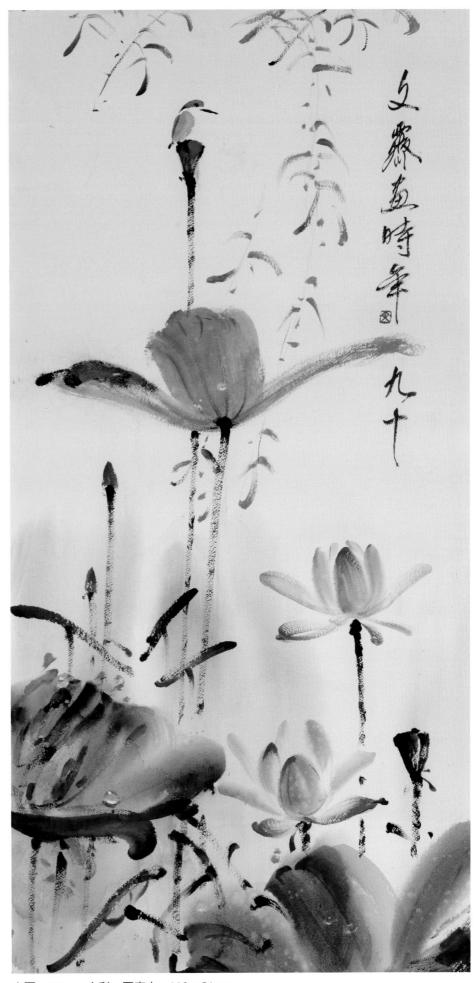

文霽畫時年九十

忘憂　2014　水彩、壓克力　113×56cm

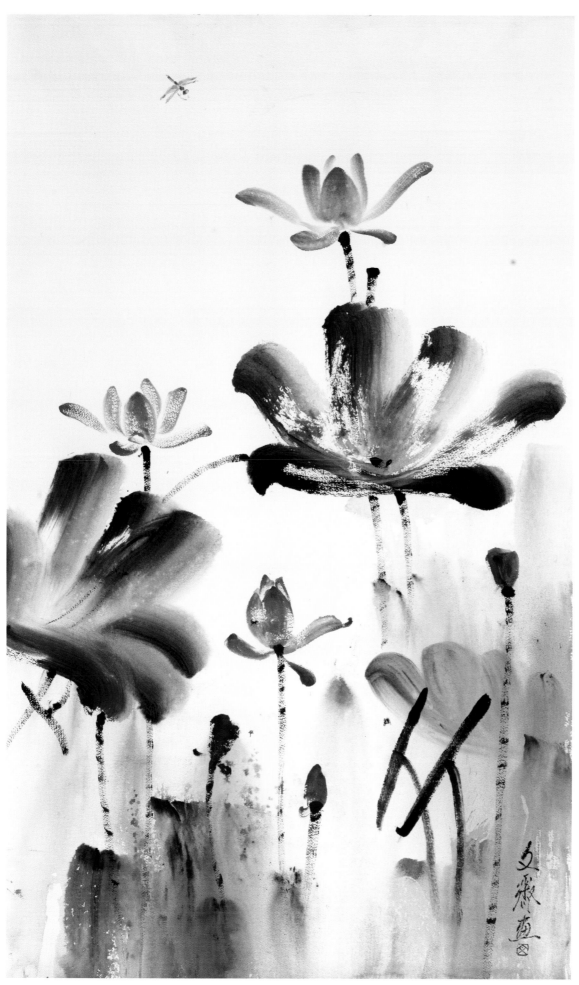

新荷　2016　水彩、壓克力　114×70cm

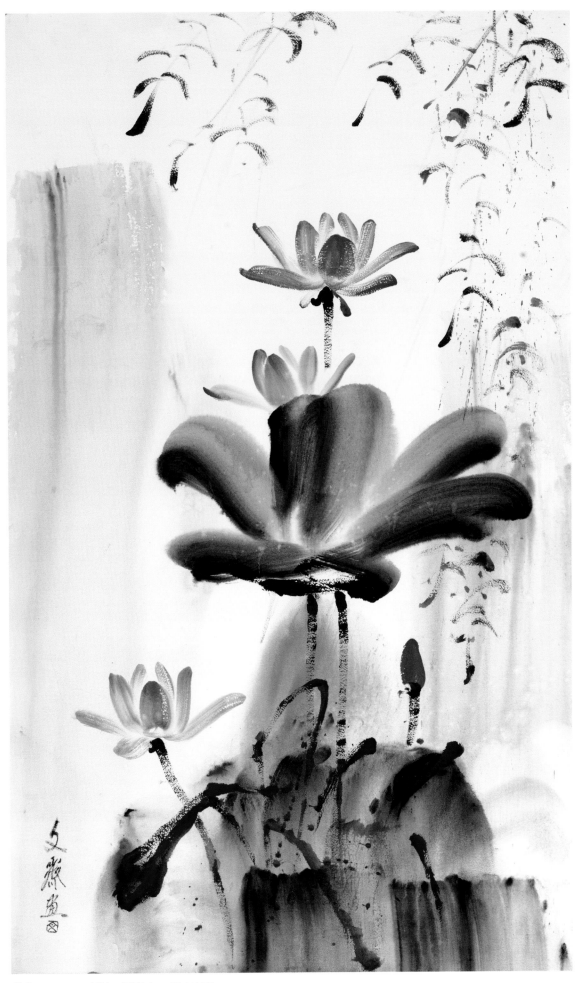

荷蔭　2016　水彩、壓克力　114×70cm

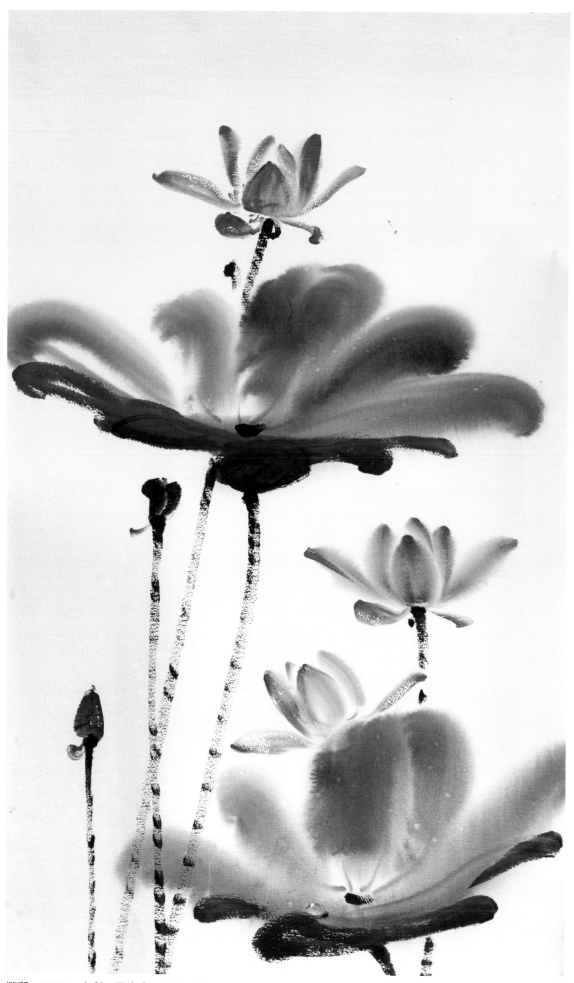

攬翠 2009 水彩、壓克力 114×58cm

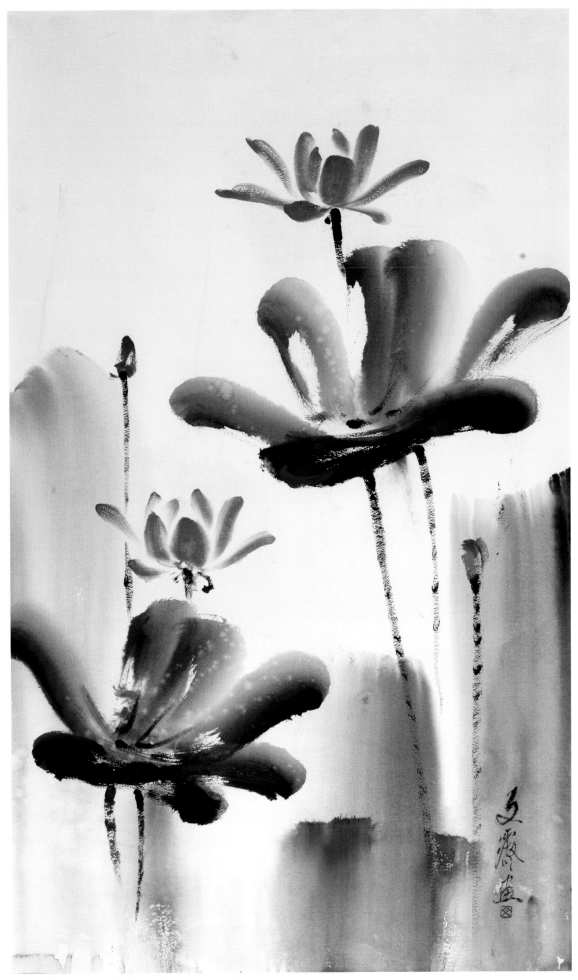

雨後新荷　2014　水彩、壓克力　114×70cm

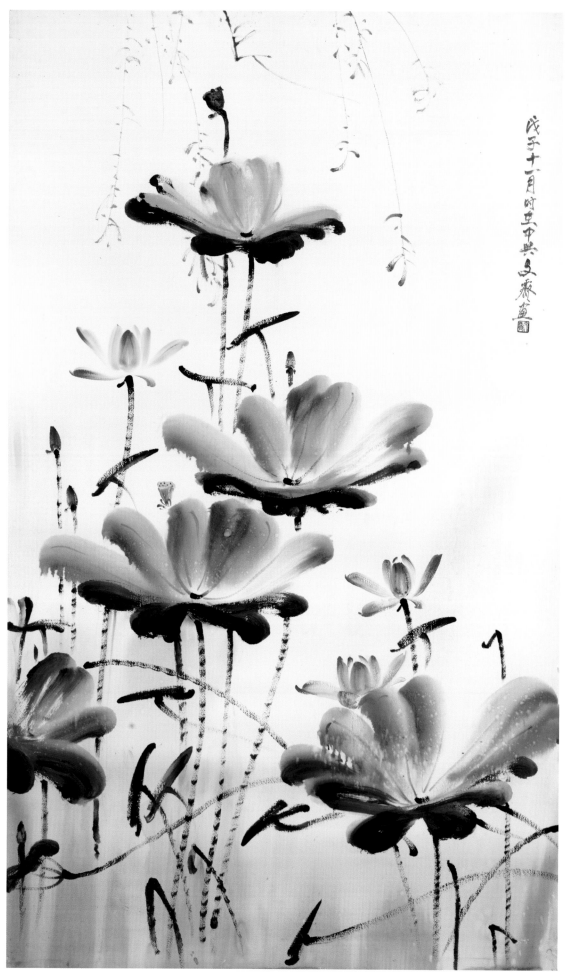

花中君子　2007　水彩、壓克力　216×150cm

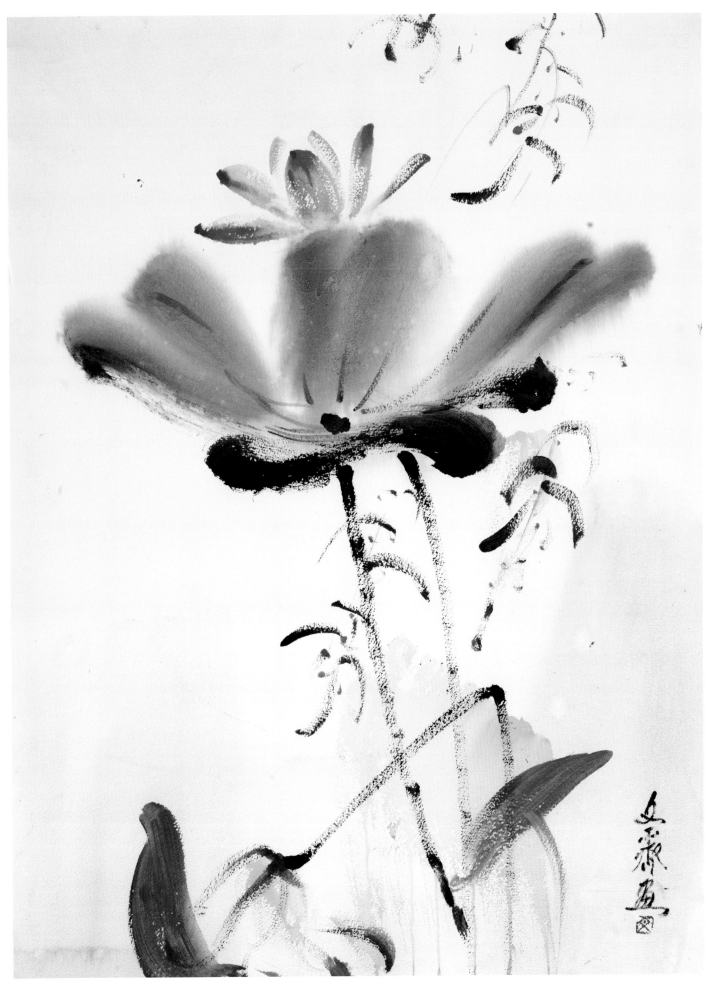

新綠　2014　水彩、壓克力　76×57cm

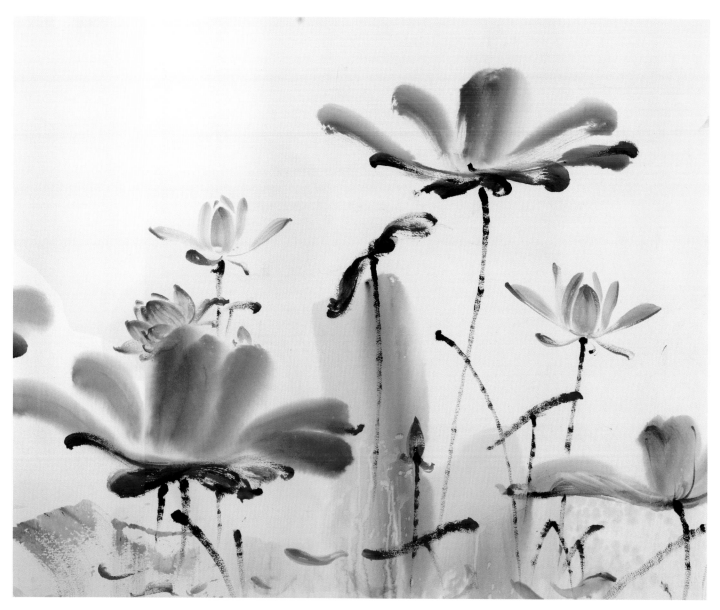

十里荷香（局部）

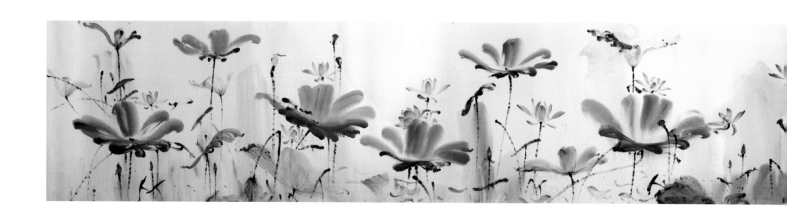

十里荷香　2007　水彩、壓克力　918×114cm

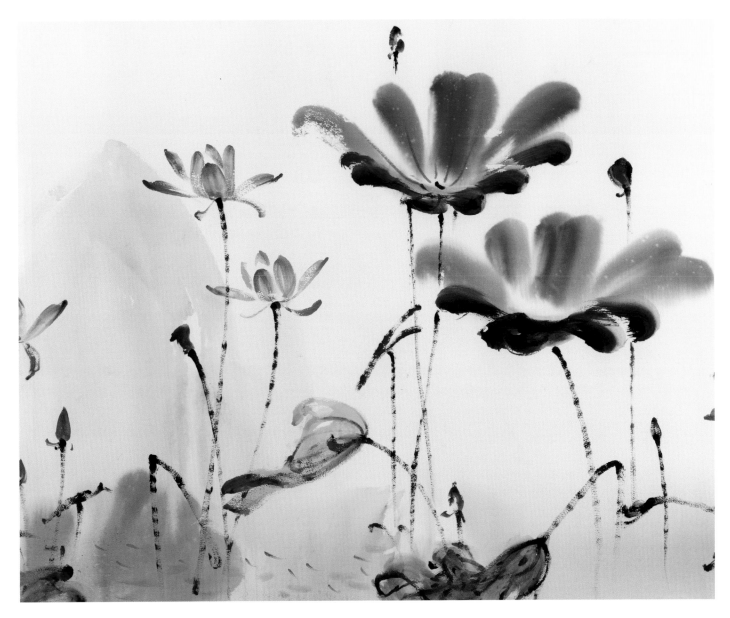

十里荷香（局部）

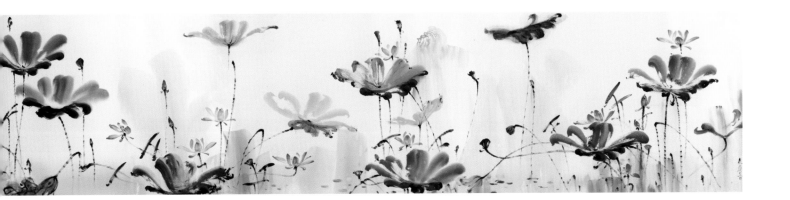

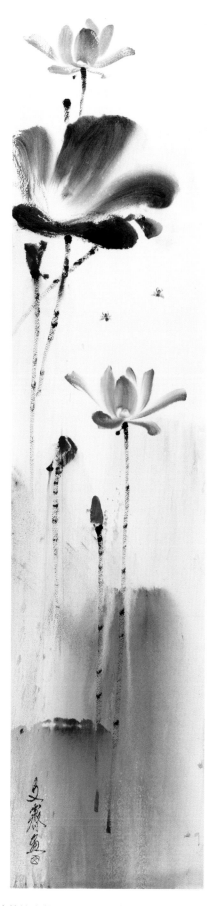

荷華芬芳蜂忘歸　2019　水彩、壓克力　154×33cm

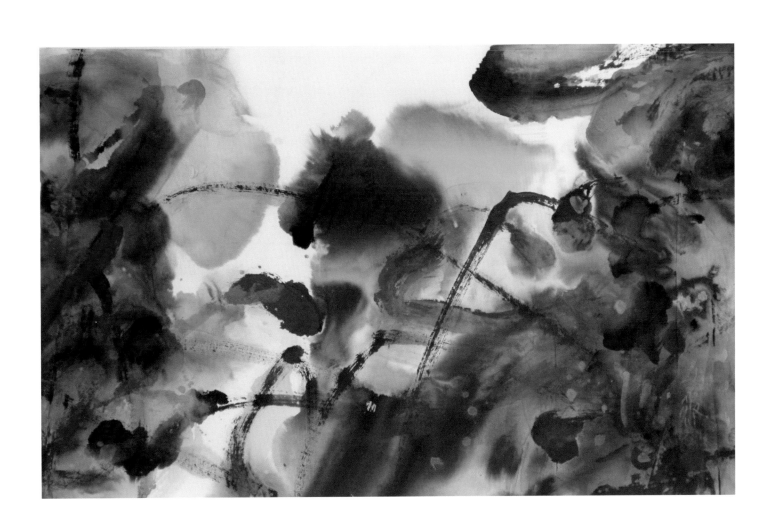

大象無形　2019　水彩、壓克力、國畫顏料、墨　36×56cm

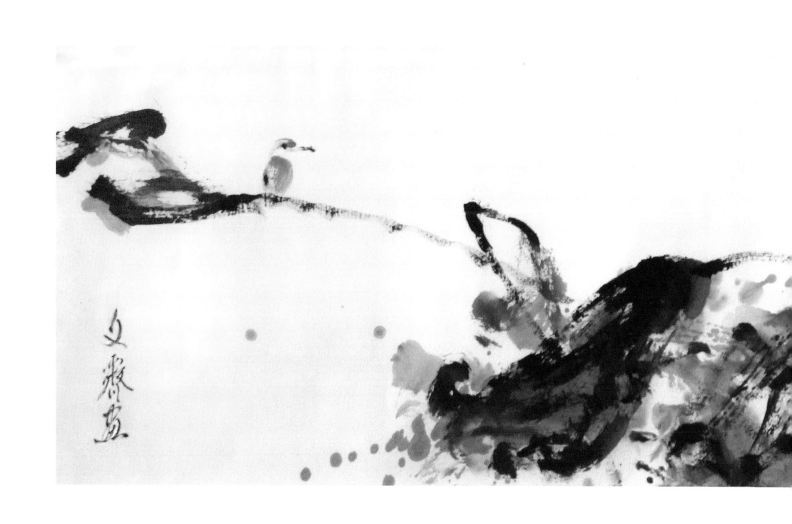

絕代風華　2019　水彩、壓克力、國畫顏料、墨　36×128cm

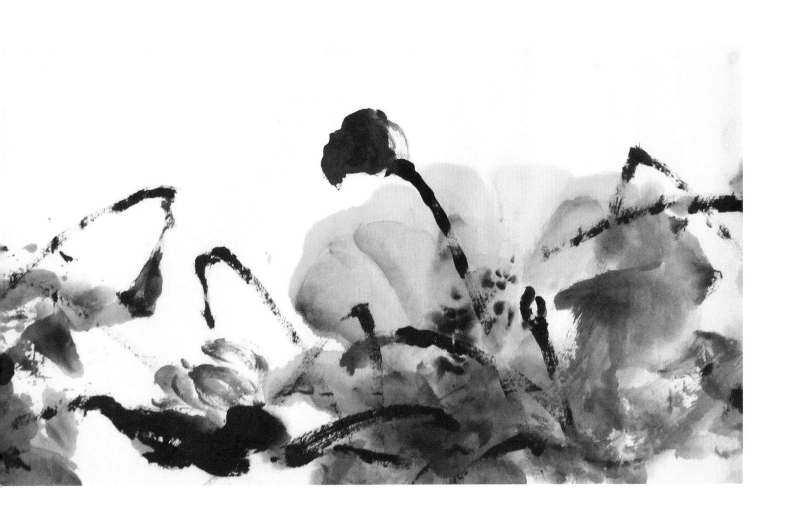

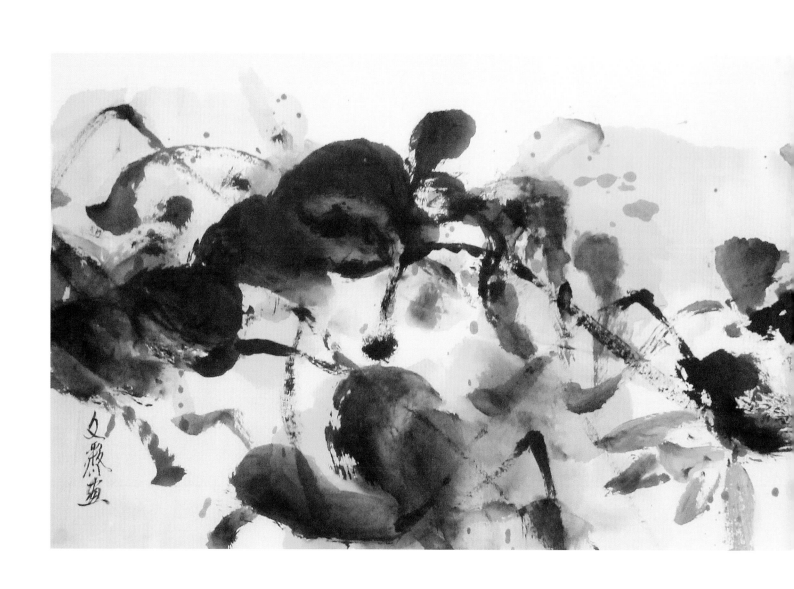

多姿多采　2019　水彩、壓克力、國畫顏料、墨　35×108cm

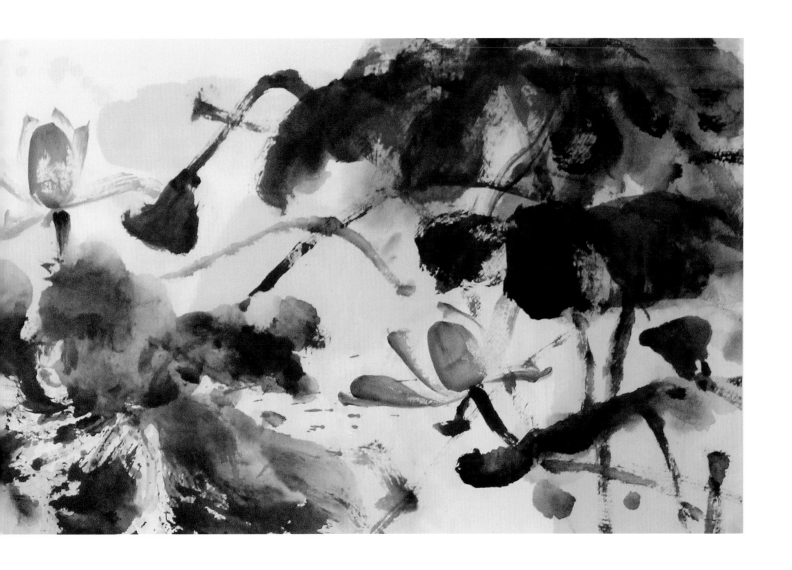

早期作品

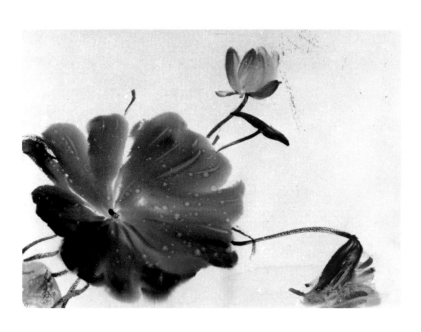

荷華之歌　1980

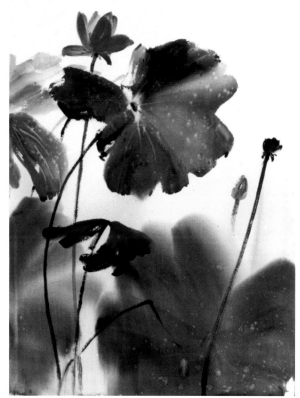

微風　1979

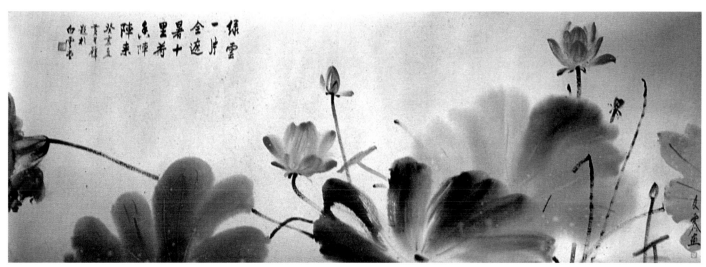

十里荷香陣陣來　1981

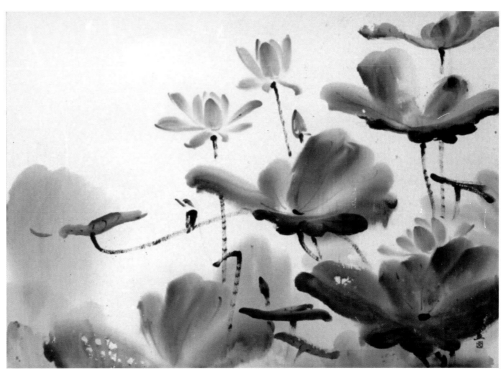

荷塘　1999

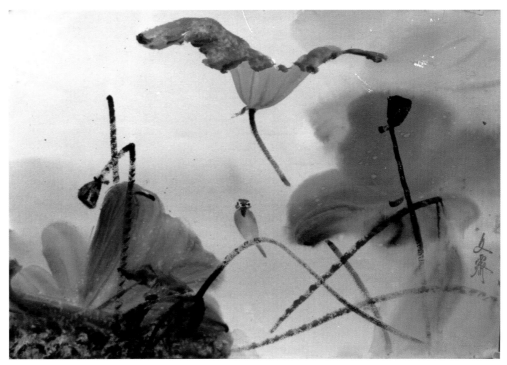

荷趣　1978

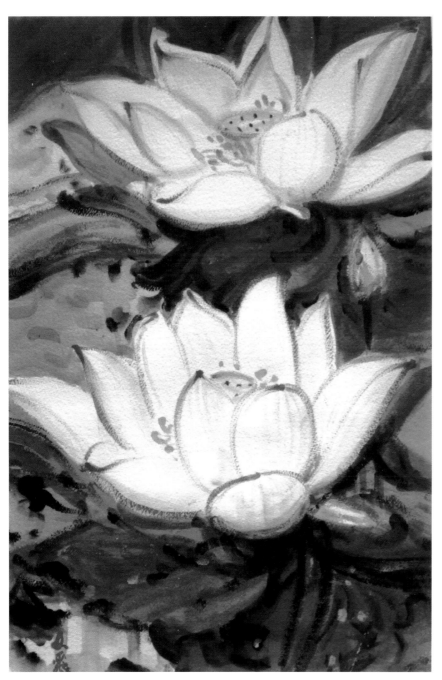

白荷　2000

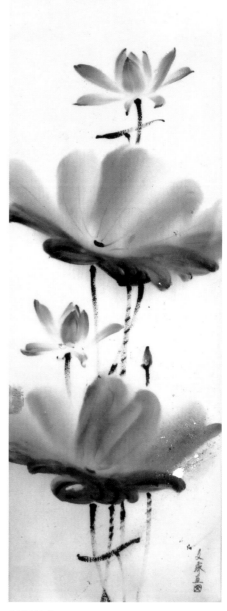

對對荷花　1995

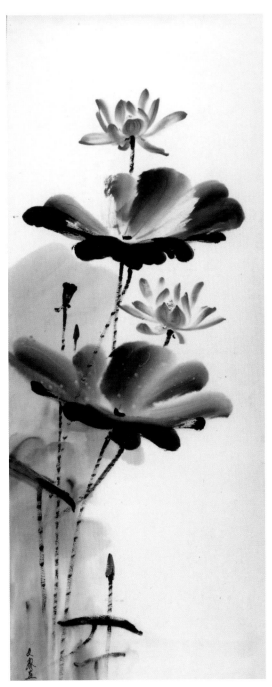

潔淨無塵　1977

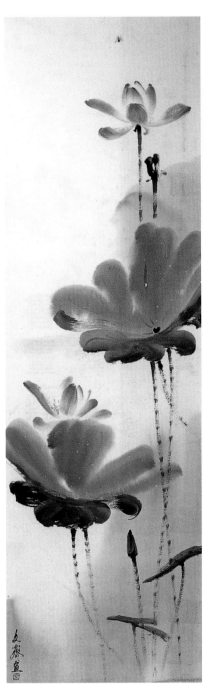

祛暑送涼　1985

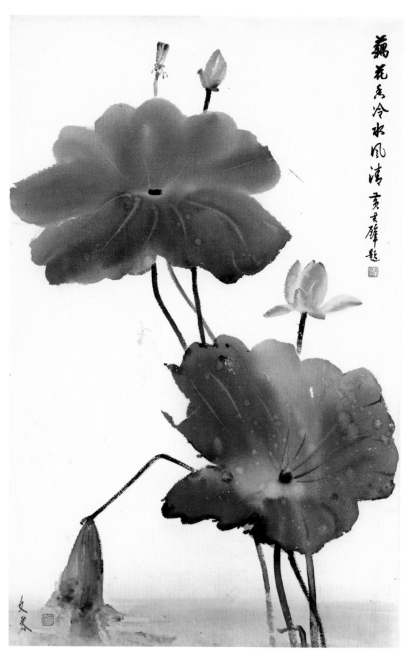

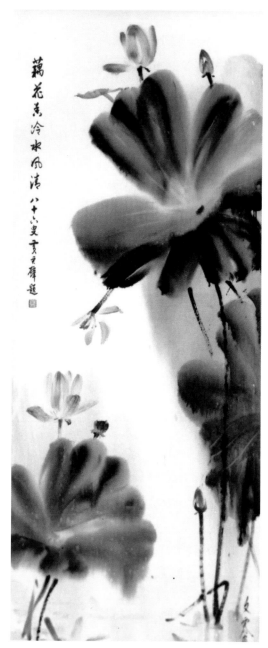

藕花香冷水益清 1-1　1980

藕花香冷水益清 1-2　1980

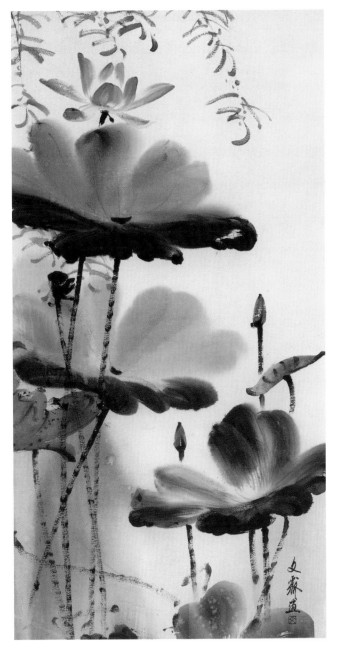

披綠映紅　1989

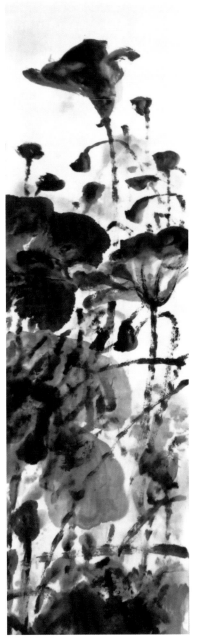

殘荷別韻

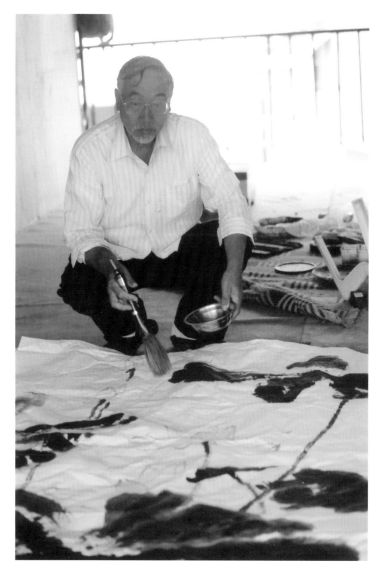

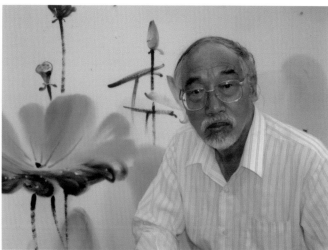

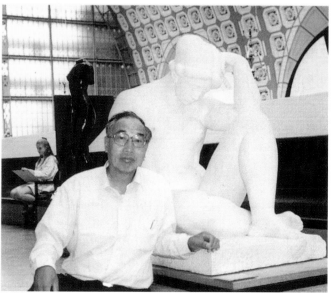

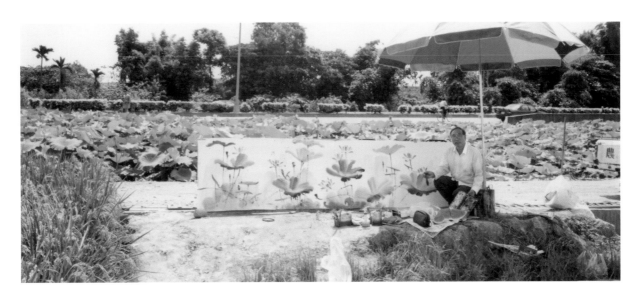

圖版索引

國家圖書館出版品預行編目資料

文霽畫集：現代荷花專輯 / 文霽著 . -- 初版 .
-- 臺北市：藝術家 , 2020.07
96 面 ; 23×30 公分
ISBN 978-986-282-254-8（平裝）

1. 繪畫 2. 畫冊

947.5 109010235

文霽畫集｜現代荷花專輯｜

發 行 人　何政廣
作　　者　文　霽（聯絡電話：0910253988）
編　　輯　洪婉馨
美　　編　郭秀佩
出 版 者　藝術家出版社
　　　　　台北市金山南路（藝術家路）二段165號6樓
　　　　　TEL：（02）2388-6715～6
　　　　　FAX：（02）2396-5707
郵政劃撥　50035145 藝術家出版社帳戶
總 經 銷　時報文化出版企業股份有限公司
　　　　　桃園縣龜山鄉萬壽路二段351號
　　　　　TEL：（02）2306-6842

製版印刷　欣佑彩色印刷股份有限公司
初　　版　2020年7月
定　　價　新臺幣600元
I S B N　978-986-282-254-8（平裝）